劉香成
LIU HEUNG SHING

劉香成
LIU HEUNG SHING

中國夢

商務印書館

出版前言：劉香成的中國攝影三十年

凱倫‧史密斯

　　中國改革開放三十年產生了翻天覆地的變化。對很多當今的中國人來說，1978 年經濟改革的曙光彷彿就在昨天，然而，在攝影師劉香成，這位普利策獎獲得者的攝影圖片中，我們看到那個時代的中國距離今日已如此遙遠。三十年間，現代化進程已經滲浸到生活中的每個細節和瞬間。20 世紀 70 年代末到 80 年代初，劉香成創作他的第一部關於中國的影集。照片捕捉到的大江南北的一幕幕日常影像，對那一代中國人來說，是無比珍貴和熟悉的生活寫照。1983 年，攝影集以《毛澤東以後的中國》為名出版，書中的攝影圖片顯得既熟悉又新鮮：對那些在中國國門之外的人，這些照片立即作為"中國"的具象藍本化身，在被 60 年代歐洲知識分子狂熱理想化了的、全國上下進行如火如荼革命的"中國"裏，尚有一個不曾被好好讀解和探討的在艱難與勝利中前行的"中國"。

　　而今天我們生活在這樣一個如此不同的"中國"。青年一代，儼然已成長為如他們的父輩在劉香成當年鏡頭記錄下的那些同樣年紀的青年，鏡頭中記錄了一個不可思議的正在變革中的年代和國度，他們看到這些照片的疏離陌生感好比 1970 年代的美國青少年發現他們的父母在1950 年代拍攝的照片般驚歎異樣，那時的美國正在走向現代和富足。

　　對任何一個國家來說，大規模的變革是必經之路，而自 1978 年到現在中國所經歷的，是難得一見的巨大社會變革，領導人的更替開啟了一個全新的歷史性時代。當今中國正處在風口浪尖，而劉香成的攝影揭示了中國人從毛澤東時代跨越到當代這段非同尋常的歷程，走過了三十五載，開放和改革，在集體主義到個體生產的社會新舊制度交替中，那些傑出的、以自己的方式對當今中國社會和多元文化作出貢獻的人物，大多收錄在了劉香成的鏡頭裏。這是一個以當下現實為基石建造起來的世界。這裏正在建造的，是中國夢的未來。

　　前駐京《紐約時報》社長福克斯‧巴特菲爾德（Fox Butterfield）對劉的作品如此評價："劉香成的每一張照片都陳述着一個客觀事實，與那些赴中國的著名旅行者所拍攝的大量充滿浪漫色彩的照片相比，透露了更多有關中國的真相。他是一位忠實於中國人民的真正的藝術家，他所拍攝的中國，並非風景明信片式的作品，而是視角敏銳、飽含深情且反映現實的國家肖像。"

中國著名畫家黃永玉評劉香成說：“我多麼珍視他對人民和土地的脈脈深情，他的作品樸素得像麵包，明澈如水，有益如鹽，新鮮如山風，勇敢如鷹，自在如無限遠雲。”

一位以人為本的大攝影師

在二十世紀 90 年代末期，當被問及為何要突然結束跟美聯社長達 16 年的工作因緣，劉香成通常的回答是因為自己“同情心疲乏”。可是，如果你再仔細觀察一下他之後全身心投入所做的事情 —— 1995 年在香港創刊《中》月刊雜誌，堪與《名利場》（ *Vanity Fair* ）相比肩 —— 你就會發現：他依然鮮活地保持着對社會中人的興趣，熱情絲毫不減。從 1986 年到 1994 年，在為美聯社工作的這些年裏，劉香成走遍了世界所有充滿戰亂的地方，比如印度的旁遮普邦、斯里蘭卡、前蘇聯的格魯吉亞和亞美尼亞地區，或是阿富汗。而現在，他已經沒有任何必要去重現那些曾經在他眼前展開的無謂死亡和肆意破壞。

像他這樣的人，天天都站在突發新聞事件的最前沿，親眼目睹歷史事件的發生，泰然面對命懸一線的生死危機。他們還能堅守“人性本善”的信念嗎？似乎不容易 —— 即使他們回到了被戰地記者們稱之為“家”的、更安全的、“正常”的城市裏。那我們為何又能堅守這個信念呢？每天躲在安樂窩裏，能夠讀到、看到和聽到的現實，無非是那些早已被新聞編輯們刪改得面目全非的、避重就輕的新聞報道；同時，這些新聞報道也因受低俗的娛樂節目的干擾，變得更加不真實。即便置戰爭和叛亂於不顧，日常的現實生活就足以讓我們對人類的社會缺乏信心了。劉香成卻覺得並非如此。長達 16 年、不分日夜的美聯社攝影工作，以及 90 年代中後期他再次爆發出來的個人才能和熱情，足以說明一切。從 1978 至 1983 年間他在中國拍攝的新聞照片，到最近拍攝的反映中國當代藝術家風采的系列作品，我們不難看出始終貫穿他職業生涯的追求：從 70 年代末期開始在中國工作起，他的作品表現出來的都是真實的生命、真實的人；他的作品充滿張力，會說話，以最自然的方式講述新聞。這就是劉香成的職業追求。

為說明中國在毛澤東逝世後正走向一個新的未來，他引用了 1980 年拍攝的一張照片：一個修鞋匠在他破爛不堪的街邊小店裏大口吃午飯，頭上正好懸着一幅毛澤東像。“他無法告訴你為甚麼那店裏有毛澤東像，”劉解釋說，“但這個景象說明，在那個時代，政治對中國人的影響 —— 影響到他們日常生活的每個角落。”

1992 年，劉香成和他的團隊因為一張照片獲得了令人矚目的普利策獎：這張照片的歷史背

景是前蘇聯食物配給的匱乏、國家建設的遲緩、地區衝突的延續，以及分裂分子不斷製造的暴亂，整個國家變得疲憊不堪。在 20 世紀的最後 25 年裏，劉香成總是在正確的地點和正確的時間獲得各種成功。獲得普利策獎則是他這些年來最大的成功。

"我非常喜歡《生活》雜誌創辦人亨利・盧斯（Henry Luce）說過的一句話，他在描述《生活》的目標時這樣說：'為看清生命……你得去看窮人的臉和驕傲的人的手勢……為看清一個男人的工作 —— 比如他的繪畫、城堡或是新發現，去看……這個男人所愛的女人……仔細觀察，在觀察中得到樂趣；在觀察中得到享受；在觀察中得到提高。' 這些其實都是為了發掘一個人的個性特徵，" 劉香成總結說，"讓你的對象能夠對你作出反應也是非常重要的。一個攝影記者必須學會讓拍攝對象處於自由放鬆的狀態。"

這當然需要向劉香成 "借" 點信心。怎樣做才能讓陳凱歌服服帖帖地在自家庭院裏爬地而行，或者說服模特兼演員瞿穎像《花花公子》中間插頁上的模特那樣，在牀頭盡擺性感誘人姿勢？讓故去的陳逸飛躺在自己的畫前思考。這些照片充分體現了他一直追求的讓拍攝對象感到自由放鬆的目的，或者讓他們完全忘記鏡頭的存在。或許電影、舞台大腕明星們，比如張藝謀、姜文和鞏俐等，或許政治領導人尼克松、戈爾巴喬夫，在這方面做得最到位，他們能夠將周圍環境統統忘卻，調動自己的情緒，進入一個虛幻的世界以便拍攝。

陳丹青在《毛澤東以後的中國》一書的序言裏寫道：

在有關中國現代歷史的影像中，目擊政權變更的照片，並成為經典，我想，誰能與卡蒂埃—布勒松 1949 年京滬之行相比擬？當然，他是布勒松。但如他的名言 "決定性瞬間" 所揭示的真理，倘若錯過 1949 這一決定性年份，他在北京的攝影 —— 就像他去過莫斯科或東京那樣 —— 恐怕就缺了一份無可褫奪的歷史價值。

人與歷史的遭遇，歷史不知道，人也未必知道。臨近解放前夕，當國民政府為布勒松簽發四十天入境簽證時，想必不清楚他在西方的大名，更想不到這個人的銳眼將如何見證國共兩黨的決定性勝敗。六十年過去了，海峽兩岸似乎均無意出版布勒松這本中國影像專集，二十世紀九十年代，歐洲人倒是出版了，封面是上海街頭慶祝解放的大遊行。即便長壽而多產如布勒松，這份影像檔案也稱得上無可替代：在他畢生拍攝異國的大量作品中，往往是某一國家有幸遭遇這位攝影大師，但在 1949 年，我相信，是他有幸邂逅了巨變的中國，一如那一年之於中

國歷史的決定性。

1976 年，本書作者劉香成以《時代》週刊美籍華裔記者的身份進入廣州，1978 年北上京城，1984 年離開。這期間，他與布勒松一樣，沒有辜負歷史的幸運。但是當年的中國人，連劉香成自己，並不知道被稱為"第二次解放"的 1976 年及此後啟動改革開放的決定性年份，將成全這位西方記者最重要的作品，而這批攝於 70 年代末 80 年代初的照片，為中國的歷史關頭留下了確鑿而豐富的見證。

……我真想知道，但凡活在 1949 年的中國而葆蓄記憶的人，亦即我們的父輩與祖父輩，過了三十多年看見布勒松鏡頭下的京滬，會觸發怎樣的感念？而我活在 1976 年的中國，正當年輕，如今完整看到劉香成這些照片，也竟倏忽過去三十多年。在布勒松與劉香成目擊中國二度"解放"的兩組作品中，一切已成為絕版的歷史。

……今日的大學考生對劉香成鏡頭下就着天安門廣場的路燈刻苦閱讀的青年，是無從感應，抑或有所觸動？我們，毛時代的過來人，則會在影集中處處認出自己，熟悉、親切、荒謬，伴隨久經淡忘的辛酸，並夾雜輕微的驚愕：我們果然活在那樣的年代，與國家的過去、外界的世界兩相隔絕，而我們分明歡笑着，為了剛剛恢復的政治名譽，為了美容與燙髮，或者，僅僅為了一台冰箱、一副廉價的進口墨鏡……看見嗎，照片中的男男女女都對未來滿懷希冀與渴望。

……所有這些攝影，如今，往後，愈發珍貴，只因歷史遺存的文本，論雄辯，無過於影像，唯餘影像——歷史照片成於歷史的終點和起點。歷史穿越時間，時間與記憶在照片中會合：其中的人，成長變化，在端詳照片的一瞬，再度成為歷史的人證。

布勒松與劉香成有幸。他們看見自己的作品結集成冊，獻給照片中的國家與人民。問題是：我們願意接受並同意外國人眼中的中國嗎？在本土中國攝影與西方中國攝影之間，不論作何觀感，我們是否發現其間的差異？如何解讀這差異？因此，最後的問題：為甚麼近百年來格外真實而準確的中國影像，其作者，往往是來自域外的人？

但是，對劉香成來説他不是來自"域外的人"，他從感情上總有一個中國夢。

凱倫·史密斯（Karen Smith），當代藝術批評家。

真水無香：關於劉香成的新聞攝影

顧　錚

　　1976 年 9 月毛澤東的去世給劉香成的人生帶來重大轉機。他在毛澤東去世後立即進入中國，但當時他只能在廣州展開採訪，無法去首都北京拍攝。此後，他開始經常來中國拍攝照片並最終長住北京。

　　在中國改革開放的早期，劉香成就與中國的攝影記者們有了較多的交流，也以自己的新聞攝影作品對當時中國的新聞攝影產生了重要的影響。不少中國攝影記者坦言是看到了劉香成出版於 1983 年的《毛澤東以後的中國》，才覺得有必要重新思考自己的工作與新聞攝影觀念的。其時，正是原本一統天下的新華社攝影即將受到全面挑戰的時候。他的《毛澤東以後的中國》，及時地成為了那些不想拍出"新華體"照片的中國攝影記者的重要參考範本。

　　那麼，當時的中國新聞攝影理念（如果那可以稱為理念的話）與劉香成的照片中所體現的新聞攝影理念有何不同？我們也許可以通過美學家王朝聞 1954 年的一番話發現新中國對於新聞攝影的要求："攝影工作的手段和職能雖然與小說或繪畫不同，然而作為思想教育的武器或工具之一，它毫無例外地應該根據社會主義現實主義的原則來進行工作。"而在這個根本理念的背後，其實還有新中國在 1950 年代向蘇聯學習的新聞攝影觀念的影子。即使在 20 世紀六七十年代的中蘇兩國嚴峻對立時，本質上相同的意識形態仍然使得中國人認為沒有必要與蘇聯的新聞攝影理念作出區隔（用毛澤東時代的話說，就是"劃清界限"）。

　　在中蘇蜜月時期，塔斯社的攝影成為中國記者的範例。受蘇聯及自身經驗的影響，中國攝影記者們要在他們的照片中製造不屬於當下而指向未來（"明天"）的樂觀想象的影像。當時有句話叫"蘇聯的今天是我們的明天"。因此，新聞攝影只能像繪畫那樣建構，而不是對當時當地的事實的捕捉與再現。到了今天，我們發現，他們拍攝的許多照片沒有現場感，只有舞台感。而舞台，當然就是以虛構為主的空間了。而劉香成拍攝的中國，凸顯出強烈的現場感以及對於事實的平靜的呈現。當然，還有他作為專業記者所表現出來的良好的職業修養，那就是盡量抑制個人的表現慾。

可見，當時劉香成的新聞攝影作品所衝擊的，就是這麼一種僵化的範式性的東西。在他的回憶中，曾經談到一個煙灰缸的存在對於當時的新華社攝影記者的意義。那位記者在拍攝時為了"美"的畫面而毅然去除這個煙灰缸。我想說的是，這並非只是一個美學趣味的問題，它內含的更大的問題（還有意圖）是，如何向人民提供有關現實的畫面、如何幫助人民認知自身所處的現實的問題。這位記者既然可以從畫面中為了所謂的"美"而動手拿掉某些東西，當然也會在他認為需要的時候向畫面（同時也是現實）中加入某些東西。從畫面（現實）中去除一個煙灰缸的這麼一個我稱之為"視覺衛生"的"新聞攝影"觀念（也是手法），其本質是甚麼？其本質是不相信讀者與觀眾對於自己身處的現實具有判斷力。在那些提出了指導與製作這種照片的"方針"的人們看來，處於鏡頭前面的包括人在內的所有事物，都只是一種材料，一種被用於構成宣傳口號的照片，構成了他們所需要的"歷史"的素材而已。對於這些"現實創造者"來說，在現場活動的人，不是正在創造日常的歷史的主體。好在這樣的悍然動用"視覺衛生"手法來改變現實的拍攝觀念，現在不再能夠明目張膽地成為保護人民的智力不受侵犯的藉口了。

劉香成在中國拍攝的照片，開始時屬於新聞攝影範疇，基本立場是還原後毛澤東時代的中國人民的日常生活的細節。隨着他在中國的拍攝的深入，其攝影的性質發生了變化。在他的涵蓋了中國改革開放時期的照片裏，既有新聞性很強的照片，也有需要長期觀察，呈現更深層變化的紀實性照片。中國有"靜水深流"這樣的話，而他的這兩部分照片集合起來，構成了一部以中國為主題的"活水深流"的紀實攝影巨作。"活水"者，我認為是那些新聞性強的照片，反映了"變化的"表面現象，"深流"者，則是那些更沉潛於變化的底流的但卻更為觸及變化本質的紀實性照片。這兩者匯集起來，將中國這幾十年的社會變化以紀實攝影的根本形態展現了出來。

雖然在這次展覽中，有不少他在中國長住後拍攝的成功人士們的生活情景照片，但我更願意從他拍攝的中國普通老百姓的不同時期的生活情景去發現過去的真相與事實。我的生活經歷與他拍攝的這個時代正好同步。但我也必須承認，即使作為一個與這個時代同步走過來的中國人，我仍然需要他的這些照片為我的個人記憶作註。它們有時加固我的個人記憶，有時質疑我的個人記憶。但不管怎麼說，它們的存在，都有助於確認過去發生的一些細微但卻也是深刻地

改變了中國人觀念與價值觀的各種"微觀的"與"宏觀的"歷史細節與事實。即使這樣，也不能說劉香成全面記錄了中國的社會變動，所有人都有自己思想、行動與觀察的局限。但是，令人驚訝的是，許多與劉香成身處同一時代的中國的攝影記者，非但無法拿出可以為將來作某種"史鑒"的照片，居然還拿出當時按照"視覺衛生"觀念拍攝的諂諛照片，冒充當時的歷史情景，宣佈自己"見證"了歷史。他們不僅沒有歷史反思，而且更得寸進尺地要以假充真，以自己的"視覺衛生"照片置換掉當時的歷史真相，甚至討要時代的獎賞。難道還有比這更令人絕望的墮落嗎？我寧可當時的歷史沒有保留下甚麼照片，比如大饑荒，但也不能接受以虛假的笑容表現的那個時代的所謂"理想"。歷史真相不能被以這樣的方式從視覺上從容偷換。

我還發現，假的新聞照片，時過境遷後，在一些人目的各異的煽動下，搖身一變為據說能夠喚起"鄉愁"的濫情對象與物件。然而，正好與此相反，像劉香成的這些真實地反映了當時中國社會情形的照片，至少於我，卻沒有"鄉愁"可言。因為，這是真切的歷史的一部分。

中國有"真水無香"一說。我願意在此就這個說法在字面上對新聞攝影理念作出自己的闡釋。真水，純淨為其第一要義。氣味（"香"）如何不在其要義之中。而且，如果有氣味，反而有可能意味水已變質或者水不以水為第一要義，而以離開水的本意的東西使水升值，比如香水。同樣的，新聞攝影照片中的事實，應該是直接、樸實的世界的本相。當然這個本相因拍攝者的視角不同而有着事實的不同面向。但是，真正的新聞攝影（"水"），不會有撲鼻之"香"，也不需要以"香"來引人注意。也就是說，不需要以外在的東西來吸引關注。新聞攝影照片是以"水"（真相）的純粹而吸引人們的關注。能夠興起"懷舊"之心的"香"，至少在我，那就不"真"了。一張好的新聞照片，就是無香的真水。事實如同水的純淨那樣無礙顯現，記者經過自己的努力撥開了籠罩在事實之上的霧靄，那也許是新聞攝影的最高境界。

因此，說一句也許是極端的話，好的新聞攝影照片，是沒有"鄉愁"可供把玩的。好的新聞攝影，有的是清晰的事實。它可以帶領人們回到歷史的現場，但不會催生感傷，而是引發反思。劉香成的新聞攝影，再次幫我確認：好的新聞攝影，只能是歷史的一面鏡子，提供反思歷史的契機。而那些建構起來的假新聞、偽記憶照片，因為沒有真切的歷史事實可供反思，能夠被確認的只是其虛假、虛空與虛幻。而如果有人想要通過它們喚起廉價的"鄉愁"，那更是一種叵測。如果這些"視覺衛生"照片只是含糊其辭地混跡於顯示真相的歷史影像中，並且逐漸

地取代真正的歷史真相的話,那實在是對歷史的最大的、也是再次的諷刺,嘲弄與玩弄了。而且,這對於真正的攝影記者也是不公平的。

　　如果說歷史學家是從過去的材料裏發現書寫歷史的材料的話,那麼攝影記者則是從他面對的當下發現書寫將來的歷史的材料。劉香成的這些照片之所以重要,是因為它們的存在,就在一定程度上警告我們,不要放肆地篡改歷史,也不要把歷史作為濫情的對象。攝影所能有限,但我們能夠從劉香成的照片獲得反思歷史的動力。我們有甚麼樣的過去,就會有甚麼樣的現在。我們的現在其實是被過去所決定的。我相信,如果能夠以劉香成這樣的照片為歷史出發點,那麼我們的歷史反思或許會更有深度,我們的現實認識也許會更為清醒。

顧錚,著名攝影批評家、策展人。

中國夢：與劉香成談攝影

凱倫·史密斯

　　三十年前的 1983 年，《毛澤東以後的中國》發行，它是美國聯合通訊社記者劉香成的攝影作品合集。那時的中國正向着經濟改革的紀元邁出第一步，1976 年後，中國通向世界的大門打開了。時至今日，三十年的改革劇烈地改變了中國的面貌，這不僅僅是將國門向外面的世界打開而已。

　　對今天的很多中國人來說，1978 年的經濟改革仍像是發生在昨天。但是在劉香成的攝影作品中，我們可以看到中國在這段時間中走了多遠。三十年後，現代化已經滲透進了日常生活的方方面面。從 20 世紀 70 年代末到 80 年代初，劉香成捕捉到的生活場景對每個人而言都是如此熟悉，在這個國家生活的人都有過這樣的經歷。但對於生活在中國以外的人們來說，《毛澤東以後的中國》收錄的圖像立即成了"中國"的化身。20 世紀 50 年代，毛澤東進行了徹底的改革，締造了中華人民共和國。1966—1976 年的"文革"中，過度強加的意識形態使國家經受了苦難，中國的形象是新奇而又有些陌生的。20 世紀 80 年代，這個國家注入了一股自由的新氣息，為高度集中的思想鬆了綁。這也是一個標誌，標誌着變革將要對長久以來的苦難進行補償。從精神上來看，人們能夠感覺到鄧小平正帶領着國家走上建設中國特色社會主義的道路。照片展現了這段時期生活與社會中的諸多衝突。

　　劉香成的黑白影像出版已有三十年，攝影也在技術、外觀以及日常生活的流行範圍上經歷了相當劇烈的變化。尤其是 2000 年以來，數碼攝影的發展和更複雜技術的發明使得任何人在任何地點、任何時間都擁有了捕捉影像的方法，我們通過影像看世界的方式也產生了變化。如今的技術可以讓最初級的使用者對他們捕捉到的畫面進行修飾、編輯和調整。照片的"真實性"已經成了昨日的傳說。無論是照片的拍攝速度（隨時隨地一點即拍，只要幾千分之一秒）還是相機為失誤提供的補償技術（自動調節快門速度、光量、光圈），或是計算機軟件（進行編輯、處理細節、抹去不美觀的部分），這些因素都對"一張照片"的概念產生了巨大的影響，也

本文由袁婧翻譯

不可避免地改變了攝影者和觀眾在觀察一件事物時所需要進行的精神準備。

凱倫·史密斯：我很早就聽你描述了自己堅持的一種個人觀點：照片 —— 尤其是好照片，會更多地依賴於攝影師知道些甚麼，而不是攝影師看到了甚麼。你對此的解釋是在拍照前需要閱讀與主體相關的資料。作為一名記者，你會花大量時間閱讀關於某一地區的歷史和文化，之後才覺得可以去親眼看看那裏發生了甚麼。

你年輕的時候，在你父親的教導下翻譯外國通訊社的文章，學習英文。你父親在為一份報紙（《大公報》）工作，他是香港知識分子圈子中的一員。香港是你出生的地方，是否也可以說在香港的這段時間是你開始整體學習知識，形成世界觀的時候？在這個世界觀形成的過程中，攝影是否佔據着非常重要的位置呢？

劉香成：那時我還不怎麼拍照，是我父親的一個朋友給了我一台相機，應該是十二歲左右的年紀。我不記得相機的牌子了，也不是甚麼特別的牌子。那時的相機和攝影就像是新奇的玩具一樣，我沒有"閒暇"去"看"或去理解攝影。那時，學習英文和粵語佔據了我太多的時間。

凱倫·史密斯：之後到了 1970 年，你決定去美國的大學攻讀政治學。在大學的前三年中，你沉浸在學習研究專業語言裏。那時你有沒有將攝影發展成一種興趣愛好？是甚麼促使你在最後一年選擇了攝影這門選修課呢？

劉香成：我開始去看一些展覽，如杜安·邁克爾斯（Duane Michals）和戴安·阿勃絲（DianeArbus）的作品展，這使我開始了解攝影。一些美國的攝影師朋友將攝影視為一種純粹的藝術形式，這讓我感到驚訝。那時的一切都是新的。受到攝影力量的驅使，我想要了解得更多。我還開始去看中國攝影師的作品，比如陳復禮拍攝的黃山，就掛在我舅舅家的牆上。作品所描繪的自然場景與中國的水墨畫非常相似，就是中國版的安塞爾·亞當斯（Ansel Adams），只不過後者更精通於卓越的相機與暗房技術。中國攝影作品的本質是人與自然間的美學關係，強調和諧。這是一種道教的思想，但我覺得攝影師們的設備無論多好，都難

以達到水墨畫畫家的表意清晰度。我觀察到中國文化中還有一種天然屬性，那就是隱藏"自我"以及個人情緒，這些經常藏在一層半透明的面紗之後。雖然自 1949 年以來，中國發生了很多大事，但圍繞攝影的討論從一開始就非常學術。

凱倫·史密斯： 當你從香港來到紐約時，在文化、物質環境、人與生活方式等方面你有沒有感到有很大的不同？你來到美國的時候正是嬉皮士文化全盛時期，美國還捲入了越南戰爭，這兩方面都產生了強烈的、戲劇性的、相對更視覺化的意象。這些是否在後來影響了你看待世界的方式呢？

劉香成： 是的，我記得下飛機後乘坐巴士從肯尼迪機場到曼哈頓，當時立即對曼哈頓林立的高樓留下了深刻的印象，有一種迷失的感覺，這就是美國給我的第一印象。你可能會覺得，從香港來的人不會感到非常震驚，但實際卻不是這樣的。那個時候，香港的高層建築相對還是比較少的，全都集中在中環區，完全沒法與曼哈頓相比，這種龐大的網格系統形成了街區，使得高層建築一棟挨着一棟，堆積在一起。我覺得自己來到了一個巨大的混凝土鋼筋叢林當中。它使我感到自己很渺小，整體的氛圍是如此不同。

當我安定下來之後，我給自己弄了一輛摩托車，後來換成大眾甲殼蟲。那時我還沒找到任何兼職工作，沒錢住在曼哈頓，所以我住在布朗克斯區（位於紐約市最北端，是紐約最窮的街區 —— 編者註）。

如果繼續追溯到我高中的時候，追溯到我學習繪畫的時候，那是我第一次意識到要以美學的角度去"看"。我父親送我去他的一個同事那裏上繪畫課，他是一位報社編輯，也是一名油畫家。週日的時候，他會帶我到新界去。我們會找一個喜歡的地方，支起畫架寫生。

我很掙扎，一方面我很喜歡繪畫，但我在技術方面並不擅長。當然我也受到過一些讚許，有一個比賽接受了我的一幅畫，並在市政廳（位於天星碼頭旁的中環）中展出。但大多數情況下，我都感到很挫敗，因為繪畫、混合顏色、素描、畫出輪廓和形狀等都需要高超的技巧。

也許是我沒有認真吧，那畢竟是在週末上課，和到藝術學校學習繪畫還是不同。但是我仍相當有興趣地持續了一段時間。之後在高中考試時，我參加了藝術考試，但失敗了。關於這次考試我之前考慮了很久，為了獲得與紙張大相徑庭的效果，我選擇了聚氨酯畫板和彩色鉛筆。這次失敗使我非常震驚，我之前認為這非常有創意。

在紐約的最後一年，在我的選修課程選擇表中，對攝影課的描述非常普通，但是它一下就吸引了我。基恩·米利（Gjon Mili，美國《生活》週刊著名攝影師。——編者註）是誰我並不知道，但還是決定選這個課，因為它關乎創造性、關乎視覺，我只是有些好奇。

凱倫·史密斯：那個時候你也沒有想過用攝影來探索中國吧？

劉香成：在我的腦海中，中國一直離我很近。我在美國的時候，《紐約時報》（*New York Times*）很少有關於中國的報道，那時的《紐約時報》還沒有在中國的記者。他們使用的是由約翰·伯恩斯的《環球郵報》（*Globe and Mail*）報業集團（總部位於加拿大多倫多）提供的信息。紐約的其他報紙也都沒有關於中國的內容。我閱讀一切能找到的與中國相關的東西。尤其對耶穌會會士的宣傳冊記憶猶新，《中國新聞分析》（*China News Analysis*），由耶穌會神父樂達尼（Le-Dany）出版，在四十八個國家以及中國發行。我在大學圖書館中熱切地等着每一期。

記得有一次，可能是 1973 年或 1974 年，我到 50 街的現代藝術博物老館去。大街正對面有一家圖書館，雖然很小，但是有很多參考書目。我走到中國區，在這裏我可以找到馬克·呂布（Marc Ribaud）的《中國的三面旗幟》（*The Three Banners of China*，1966 年初版）。突然間我為之動容了，我曾參與過"三面旗幟"運動——建設社會主義總路線、"大躍進"以及"人民公社"。我被呂布的照片迷住了，多次回圖書館去看，甚至是在我自己開始攝影之前，我還會去看。

凱倫·史密斯：在中國最困難的時候 ——「大躍進」及由此產生的大饑荒發生時，你就在那裏，之後由於情況太糟，你的家人將你送出國門。作為一個青年人，你在中國受過苦，因為是官僚地主的後代，你還在少先隊中遭到排擠，來到美國後，你覺得自己為甚麼還保留着對中國的眷戀呢？

劉香成：我父親的影響非常重要。《大公報》是一份激進的「左派」報紙，由北京資助。即便是在我來到美國前，我都記得那些不能報道的故事使我父親感到多麼沮喪，比如美國人首次登月不能報導。報紙是由北京出資資助的。我不知道宣傳工作為何要那樣做，但是接受資助就意味着要跟隨北京的路線，報道中國取得了多麼大的進步，忽略一切令人不安的新聞。諷刺的是，這種路線正是 20 世紀 60 和 70 年代，反對「越戰」的美國自由派所採用的。他們的報紙所報道的中國與我父親的《大公報》所報道的吻合。他們都希望中國可以變得更好。美國的左派學者要等上幾年才能拿到中國的簽證。他們不得不途經多倫多，因為美國還沒有與中華人民共和國建立外交關係。在 20 世紀 70 年代的紐約，我明白了一件事：在當時中國是有吸引力的，去看看韓素音或羅斯·特里爾（Ross Terrill）寫的書就明白了。大多數人對「文革」發生的事還表現得一派天真。

我記得之後讀了包若望（Jean Pasqualini）的自傳 *Prisoner of Mao*（1973 年出版），思考人們是如何被壓迫者所吸引的。我覺得自己也被拉了回去，去看那些傷害過我的人。這完全是個悖論。

凱倫·史密斯：是甚麼影響你進入新聞業的？是因為發現了攝影的力量嗎？這種選擇和你決定回到中國之間有甚麼聯繫嗎？

劉香成：我有一種成為記者的衝動，想要追隨我父親的記者道路。這是很自然的。與此同時，我覺得美國的新聞行業競爭激烈，永遠沒有機會進來。這好像太困難了。這時美國還是一個白人為主流的時代。少數種族進入主流媒體的機會太渺茫。

我花了很長時間去閱讀李約瑟（Joseph Needham）關於中國的書，比如《中國的科學與文明》。這本書最不可思議的部分是它的廣度。我最初發現它是在為一份法理學作業進行調查研究，我想寫中國法律哲學問題，寫法家和韓非子，在尋找參考文獻時我找到了他的書。它給了我一種看待中國的新方式，以一種遠距離的、超脫的方式描述中國的過去和文化成就。我還讀了羅伯特·J·利夫頓（Robert J. Lifton）的《思想改造與集權主義心理：對中國的"洗腦"的研究》（*Thought Reform and the Psychology of Totalism: A Study of "Brainwashing" in China*），這本書對人們的心理進行了探索，這些中國人在公開的批鬥中心靈飽受創傷。這本書和包若望的書，以及我個人的經歷都吻合。你可以這樣認為，我想要了解得更多，而新聞業恰好又是調查事物的絕好方法。當然在美國，你能接觸到很多資料。

我比較幸運，正好有這樣的機會。我認識一個教授叫利昂內爾·曹，他在亨特學院教中文，我上過一次他的課。他的老家在蘇州，從哈佛畢業。他對我的影響很大，我們可以一起吃飯喝咖啡聊天，我畢業後也和他保持着聯繫。他知道我為基恩·米利工作，正在《生活》雜誌做實習生，對新聞業產生了興趣，但也還未成型。利昂內爾為我安排與他哈佛的同學凱爾索·蘇頓（Kelso Sutton）見面，他是時代集團的總裁。有一天，我還在基恩的辦公室裏，電話響了，他的秘書告訴我蘇頓先生想要見我。我來到蘇頓的辦公室，與偌大的房間相比他顯得很小。他只問了我一件事："年輕人，你這輩子想要做甚麼？"我立即說我想到中國去。

大概一週後，有一位著名的圖片編輯約翰·杜爾尼奧克（John Durniak）聯繫了我，他是美國新聞攝影的頂尖人物，他讓我帶些照片給他看。見面的時間很短，他看了我帶過去的照片，這些都是米利喜歡的，就是這些照片說服了杜爾尼奧克，他給我了一個在時代做實習生的機會。這些照片中有一些是關於無家可歸的女人的照片，這是在萊克星頓大街上拍攝的。我還記得當時的拍攝方式是同情式的，在肖像照中包含着與她的對話。還有些照片是在一個猶太教機構中拍攝的智障兒童。

凱倫·史密斯：這些主題都是基恩·米利的作業？

劉香成：也不算。但這是西方教育第一次得以體現的時候，即對弱者的關注。作為一名記者、一名攝影師，你需要將燈光投向那些不幸的人。這是戴安·阿勃絲的時代。我記得那時有一個新攝影作品的展覽，就在第五大道的國際攝影中心裏。那時，Vu 圖片社也在紐約建了起來，他們的照片與伽馬和西格瑪圖片社有些不同。在他們的照片中有一種更有個性、更具個人溫暖的東西，從這點能看出攝影師對被攝物體真的很有興趣，這也就是 Vu 圖片社與其他圖片社不同的地方。對於基恩·米利，我看到他周圍有兩類人，有當時攝影界的名人，還有些傳統主義者。

凱倫·史密斯：你可以描述一些基恩·米利在攝影方面的故事嗎？

劉香成：他基本上沒有教過我們關於相機的任何技術。但他會對學生的作品進行評論，佈置作業。在和學生交談的過程中，米利總是會詢問他們的意圖：為甚麼你會拍下這張或那張照片？他的這個"為甚麼"總是比其他問題更加重要。

他當然會給我們看一些照片，但我認為我最大的收穫是從實驗工作中獲得的。他和麻省理工學院的哈羅德·埃傑頓（Harold Edgerton）共同發明了閃光設備。（埃傑頓和米利一起工作，他們使用了頻閃觀測設備，尤其是多點電子閃光元件，從而拍攝出了炫目的作品。埃傑頓是使用短間隔電子閃光拍攝快速物體的先驅，他使用這項技術捕捉到了氣球爆炸的不同階段，以及子彈穿過蘋果時的景象）快門速度是攝影的中心要素，這也是它區別於其他藝術媒介的特徵。如果你認為這是基礎，那它就是融入我骨血中的東西。

與此同時，通過學習米利的作品，尤其通過底片（他的書在我離開他後一年出版了）我學到了大量關於如何進行攝影取景，以及如何編輯自己作品的知識。和他一起工作的節奏很慢，他已經七十多歲了。我們並不是每天都去看他的底片，所以我花了很多時間閱讀。他把看到的照片全都釘在他桌子後面的牆上。偶爾當他心情好的時候，他會解釋一下他在那些圖片裏面看到了甚麼。

凱倫・史密斯：這段時間，攝影在技術方面正在經歷變革，閃光燈的使用使得我們可以捕捉到運動，也能在黑暗中拍照，這兩種方式改變了人們觀察世界的方式。關於攝影你的定義是甚麼？與米利有甚麼不同嗎？

劉香成：是的。他拍攝了很多藝術家：馬蒂斯、畢加索、考爾德，還有一些音樂家，比如作曲家伊果・史特拉文斯基（Igor Stravinsky）以及大提琴家帕布羅・卡薩爾斯（Pablo Casals）。從攝影的角度講，我完全不能理解為甚麼米利和卡蒂埃—布勒松會是朋友。但是想想看，他們兩人都注重"決定性的時刻"，只是在快門速度的重要程度這一點上，有所不同。米利認為快門是捕捉到瞬間的技術因素，在某種頻閃的條件下，他能捕捉到芭蕾舞演員的動態。我認為從這一點上可以看出米利是怎樣受到卡蒂埃—布勒松影響的，儘管後者更注重人類的眼睛、注重快門、注重想法。卡蒂埃—布勒松以一種非常經典的手法，在北京的胡同裏給一個太監拍了照，又以同樣的手法給站在塞納河石橋上的讓—保羅・薩特（Jean-Paul Sartre）拍了照。這種法國的人文主義，你還能在亨利・拉蒂格（Henri Lartigue）的照片中看到。

歐洲的人文主義傳統，始於啟蒙運動，雖然我很確定荷蘭與德國的人文主義與其他歐洲國家略有不同，但在法國，攝影籠罩在人文主義的光環中。作為一種情感結構，它是很好的。基恩・米利經常試着給學生們留下這樣的印象，如果他們想要表達人文主義，那麼攝影能將這一點做得很好。眼睛是會說話的，他看到了我和無家可歸的女人之間的這種交流，就像是這樣。對於他來說，攝影的這個方面是很特殊的。他還告訴我們，不要以攝影和藝術競爭。

這就是我學到的東西，雖然教的東西並不多，但這些都體現在他們的經驗中供我學習，米利、《生活》的攝影師德米特里・凱塞爾（Dmitri Kessel）和卡爾・邁當斯（Carl Mydans）以及卡蒂埃—布勒松，這些人都曾在 1949 年前的中國工作過。我在時代的《生活》雜誌實習時，可以看到那些攝影師們的底片印樣。這些體驗再加上我對美國漢學家著作的研究，使得我能以自己的視角去觀察中國。

我在 1971 年、1973 年和 1975 年的暑假去了法國、西班牙和葡萄牙，這幾次行程同樣給了

我深刻的影響。這段時間，我在巴黎遇到了台灣藝術家唐海文、宋懷桂女士和她的丈夫保加利亞藝術家馬林・瓦爾班諾夫（Maryn Varbanov）。相比我童年生活過的福州，歐洲的景象給我留下了深刻的印象。在福州，極端的共產主義過分強調階級鬥爭。這些經歷都指引着我對家鄉進行探索。

我拍攝照片，我以攝影的形式表達着我對中國、對中國人的看法，我與西方攝影師、與中國國內的攝影師視角都不相同。中國攝影師的作品被深深烙上 1942 年延安文藝座談會的印跡。如果不是早年在福州生活過（從兩歲到九歲），如果不是在性格形成時期有西方生活的經驗，我絕對不會看到新中國這些細微的差別。在中國早年的生活使我了解了制度的必然性，而同時，我在美國和歐洲的生活經歷又讓我接受了普世的人文主義精神的影響。

凱倫・史密斯：在第二版《毛澤東以後的中國》序言中，你對一個小型的國家干預事件進行了描述。那時是 20 世紀 80 年代初，你是美聯社駐中國的通訊員，在內蒙古時你想要給髒兮兮的礦工拍照。盤問的人聽說你只想拍快照，就問："甚麼是拍快照？"後來將他形容成"友好地擋在我的徠卡相機前"。就我所讀到、聽到的內容來看，在中國擔任攝影記者的經歷中，這似乎是你為數不多的、遇到直接干預的情況。是真的嗎？你能大概說說這件事，再從總體上說說你經歷過的"自由"嗎？

劉香成：這當然不是我第一次遇到直接干預的情況。早在 1977 年，我因為《時代》雜誌來到中國，只待了幾個月。我在拍攝上海居民在當地市場吃早餐時被禁止了。正式的投訴在中國旅遊局備了案，旅遊局是對境外中國人訪華進行管理的部門。導遊告訴我："你拍當地人吃油條喝豆漿，他們覺得自己被冒犯了，覺得這樣照出來會顯得中國很落後。"

1980 年在成都，我曾一大早就被當地居民帶到了公安局。因為我想拍一個人，那個人爬上了毛澤東雕像的圍欄（現在還在那裏），他覺得自己被冒犯了。人越聚越多，我感受到了危險，別無選擇，只有交出我的膠捲。還是 1980 年，我在機場想拍一架解放軍米格噴氣式戰

鬥機，為了省油，人們用板車拖着飛機在跑道上走，機場的保安攔住了我。直到這件事報告到位於北京的外交部之前，他都不讓我上飛機。

1981 年的一個傍晚，我在給一群湧向天安門廣場的人拍照，他們是在慶祝中國女排擊敗美國隊獲得勝利。我爬上了交通控制台，站得高一些才能看到人群的面孔。就在相機開啟閃光燈時，我發現自己被人群扔到了天上，然後又摔在了地上，而沒過多久，我又被向上扔了一回。在混亂當中，我感到有人狠狠地推了我，讓我有多快跑多快。我的司機正在附近的大酒店裏等我。第二天他讓我看車座的墊子，已經爛成了碎片，我檢查了自己的大衣也是一樣。這時我們才明白那天晚上有人向我潑了酸。當天下午，外交部新聞司的一位高級官員向美聯社就中國的行為致歉。這件事給了我深刻的教訓，讓我近距離地感受了"文革"，我體會了書中讀到的那些知識分子是如何掙扎的。這是一個巨大的、沒有理智的、"憤怒"的群體。在之後的日子裏，當我在巴基斯坦的卡拉奇和斯里蘭卡的科倫坡拍攝騷亂時，我就已經知道了要避免去看暴徒的眼睛，那是一種對襲擊的邀請。

雖然是華裔，但我經常覺得自己被特意挑了出來，在眾目睽睽之下進行日常工作。我經常遇到安保人員，他們好像都很清楚我的家庭背景。説實話，我在日常報道或拍攝時受到的壓力，遠遠不是中國攝影師可以想象的。在中國，外國記者會經常受到安全監管。經過了這些，我學會了抓住故事中人性的一面。

凱倫·史密斯：你之前曾説："教育和再教育、批評和自我批評年復一年，誰能經得住這樣的風波，受得了這樣的迫害呢？答案是中國人。"這就是你對中國"實用主義"的看法嗎？

劉香成：我提到了中國的實用主義，它與國家固有的物質貧瘠有關。在歷史記錄中，廣大的中國人民不得不忍受這樣的貧瘠。人們需要在不利的物質和經濟條件下生存，在很大程度上中國的實用主義就是這種行為的結果。後來另一種情形加入進來，即政治僵化和控制十分惡劣，人們需要擁有生存下來的能力。為了報道任務，我後來到了印度和蘇聯，走的範圍越廣

這點就越明顯。今天的中國已經將這兩點都打破了，但仍有很多工作要做。現在政府已經明令禁止了奢華用餐，只有中國會在吃喝上每年浪費十億美元。

凱倫‧史密斯：對於照片中記錄的毛以後時代的中國，《紐約時報》的記者理查德‧伯恩斯坦（Richard Bernstein）是這樣描述的：“中國從一段可怕的政治恐怖中走了出來，來到了一個可以再次表達真實本質的紀元。”我們在今天工作中看到了“本質”，如果將它描述為中國的“真實的本質”是否準確呢？

劉香成：基本上我認為中國人還在為一些現代問題糾結着。這些都來得太突然了。每個中國人都會承認他們大大低估了經濟發展的速度。如果你不去研究中華人民共和國的前三十年，你就永遠不明白為甚麼中國人想要趕緊奪回時間，想要彌補這“失去的幾十年”。今天有很多的“狼爸虎媽”都親身經歷過，他們錯過了受教育的機會。三十年持續的經濟改革是中國專注彌補“失去的幾十年”的一種方式。中國在與傳統徹底割裂的過程中經受了苦難，重新回到“真實的本質”需要時間。今天，一些中國旅客走出國門，他們的一些社會行為震驚了其他國家的公民。後者經歷的現代化是一個緩慢的過程，一步接着一步，而中國經歷的現代化就像是高速前進的二手車。前《金融時報》記者詹姆斯‧金奇（James Kynge）寫了本名為《中國震撼世界》（*China Shakes the World*）的書，馬丁‧雅克（Martin Jacques）也寫了《中國統治世界時：西方世界的盡頭與新全球秩序的誕生》（*When China Rules the World: The End of the Western World and the Birth of a New Global Order*, 2009）。當西方學者寫這些著作時，他們可能不會意識到中國人自己對於中國的發展是有多麼的震驚。

凱倫‧史密斯：在你第一本書的前言中，（意大利記者）帝奇亞諾‧坦尚尼（Tiziano Terzani）說中國需要的是“知識分子的勇氣”。你是怎麼理解這句話的？今天的中國是這樣嗎？

劉香成：我認為他的意思是，希望中國知識分子能勇敢地照照鏡子，既看到中國社會的優勢，又能勇於看到瑕疵，希望他們能有勇氣誠實地寫出來。構建一個分析的框架需要一些時間，沒有這樣的框架，如今我們能看到的只是一些純粹暴發戶式的傲慢。在許多方面，這是一種未經偽裝的侵略，希望使人們忘記過去那些已察覺到或未察覺到的屈辱。當然，我們的確也開始看到在中國知識分子群體之外，還有些不同意"官方言論"的人出現。我希望他們能得到鼓勵，不要被膚淺地認為"不夠愛國"。

凱倫·史密斯：你曾在很多地區、國家和文化中生活過。你是如何看待攝影師的身份的？是局內人還是局外人？

劉香成：大部分攝影師是局外人，他們希望變成局內人。當你從一個地區到了另一個地區，從一個國家到了另一個國家，從一種文化到了另一種文化，你經常會意識到局內人或局外人這個悖論的存在。我覺得當我到了一個不同文化和語言的國家時，通常我會感受到自己是局外人。語言不通，我無法了解人們是怎麼想的。我能感覺到歷史與宗教的吸引力，但是有這麼多不同的地區，要熟悉歷史並不那麼容易，這就是我崇尚閱讀的原因。

凱倫·史密斯：你說卡蒂埃—布勒松是資產階級，有着"法式資產階級人道主義者"的眼睛？對於眼睛的重要性還有一個更加現代的例子，沃夫岡·提爾門斯（Wolfgang Tillmans）曾說："一直以來我將攝影視為一種媒介，我希望照片能近似於我用眼睛看到的場景。"假設這就是攝影師們所做的，那你呢？

劉香成：即便有了法國革命，工人階級、貴族等這些社會階層也仍然存在。當卡蒂埃—布勒松在印度、中國和墨西哥拍攝時，對所拍下的面孔大有不同，但都是以他自身的法式世界觀進行觀察的。他觀察其他階級的方式是由他的階層、社會地位以及那些根深蒂固的觀點所決定的。我看過卡蒂埃—布勒松的照片，了解了一些他的精英背景，又在巴黎見了他一面，我

能察覺到他有着資產階級的世界觀。

從卡蒂埃—布勒松的作品中，我感受到了資產階級的人文主義，它幫助我錘煉了觀察人物的方式，它讓我意識到了我們身上附着着故鄉的印跡。我在不同國家遊歷的經歷也增加了我細緻的感受力。

凱倫·史密斯：你的觀點中有些矛盾的地方，你認為一個人要理解一種文化就需要去近距離接觸、去閱讀，才能拍攝。雖然你不認同卡蒂埃—布勒松的做法，但卻很欣賞羅伯特·弗蘭克（Robert Frank）觀察美國的方式。這二者哪個更重要？是需要成為局外人，看得清楚，還是需要有局內人的理解能力？

劉香成：二者兼顧是很困難的。羅伯特·弗蘭克有着歐洲基督教的世界觀，他在美國拍攝的照片，傳達了他在遼闊的美國感受到的疏離感。與大多數初來乍到的攝影師不同，他不認為美國光怪陸離。雖然最初美國人感覺被冒犯，但是他們最終還是接受了弗蘭克。但文化身份認同是一個問題。如愛德華·薩義德（Edward Said）的"東方主義"。薩義德是巴勒斯坦人，在西方接受德教育，他閱讀西方歷史、哲學和藝術批評，其中包括那些非西方學者的文章，他們與他一樣都是在西方接受的教育。當他閱讀這些內容時，就能自然而然地看到本質的東西，並能夠進行相當深入的分析。我也有同樣的經歷，我曾在中國大陸接受了社會主義的小學教育，在中國香港接受了英國殖民教育，在紐約接受了西方教育。當我開始做攝影記者時，我和美國的作家一起工作，他們中很多人都會中文，但我很快察覺到在新聞界，報道是以自由民主的世界觀為中心的。中國人永遠不會看到他們被西方人描述成甚麼樣。早年間我在大陸長大，即便這是一段痛苦的經歷，但這仍為我扎下了中國的根。雖然這種二元論的觀點造成了一種進退兩難的困境，但它也為質疑和自省提供了空間。

凱倫・史密斯：之前你提到了杜安・邁克爾斯，在 1993 年他的一次作品展覽上，作者將他與卡蒂埃—布勒松進行了區分："卡蒂埃—布勒松強烈反對任何形式的暗房修飾，他相信一張好的照片是恰好在正確的時間點上拍下來的。所以它具有共鳴感，在圖像所顯示的動作之外還有更深遠的意義。而與這種想法相對的，邁克爾斯認為與人類經驗的複雜程度相比，一張照片比一條模糊的提示語強不了多少，照片能告訴我們的東西實際上非常之少。"他是不是道出了你今天關於攝影的挫折感呢？他將傳統攝影與藝術攝影"分割"開來，這種劃分你認可嗎？這種劃分是你所謂的真實與虛構間的區別嗎？

劉香成：我更傾向於亨利・卡蒂埃—布勒松的"傳統主義"觀點，其中包括膠片速度、光圈和快門速度和個人的思想這些攝影的基礎特性。如果將這些基礎因素移開，我們會發現就像英國藝術家大衛・霍克尼（David Hockney）所言，隨着 Photoshop 的發展，攝影將會向繪畫回歸。在紐約學習的那些年正是我性格成型的時候，那時我有機會看到了杜安・邁克爾斯的作品，可以這樣說，他使我腦海中產生了這樣的想法，要接受不同的觀點，要跳出框架看問題。

數碼攝影是非常靈活的，它已經開始改變攝影師的工作方式了。對於這些解讀攝影的不同方法，如果我們能看到他們的支持者，就會發現他們之間的區別並不在於真假。卡蒂埃—布勒松的觀點得到了媒體出版界的支持，如《生活》、《巴黎競賽》、《明星》、《國家地理》等，此外還有無數圖片社。這一時期，印刷媒體支持攝影師，給予攝影師們完成任務的自由，以報銷花費、支付薪酬的方式為他們提供資金。如今已經不同了。與此同時，當代藝術作為一種休閒娛樂蓬勃發展，會有許多人去參觀博物館。藝術的本質已經改變了。藝術家們只是使用照片這種媒介進行表達，這一點和其他傳統媒介沒有甚麼不同。如今，畫廊會出售限量版的照片，這與其他形式的藝術已經沒甚麼兩樣。

在這種情況下，卡蒂埃—布勒松的觀點漸漸被邊緣化了。但我認為它會以另一種形式重新回歸。非政府組織為有才能的攝影師們提供了一個平台。不同於卡蒂埃—布勒松，成名的攝影師們不再為圖片社和傳統雜誌工作，比如像薩爾加多（Sebastiao Salgado）這樣的攝影師就在辦展覽、出書。

凱倫·史密斯：你認為照片應當保存或記錄那個時代，那是甚麼使得一張照片不朽？

劉香成：一張不朽的照片需要能喚起觀眾的某種情緒反應。就如同蘇珊·桑塔格（Susan Sontag）的評論，這也是我同意的一種觀點："照片實際上是被捕捉到的經驗，而相機則是處於如飢似渴狀態的意識伸出的最佳手臂。"我的照片抓取的是那些從毛的影響中走出來、重新燃起人文精神的中國和中國人。這段轉變時期中充滿了急切與新奇。經過這一時期，中國真的開始融入了世界。

凱倫·史密斯：那麼到了今天，攝影能做些甚麼呢？

劉香成：我們可以將攝影視為一種視覺語言，但是我們只能將視線對準那些我們有一定見解的話題或主題，然後將它盡可能多地向觀眾進行展示。如果攝影能有這樣普遍的認同感，它就能得以繼續存在。反之，它就會消失。攝影的力量仍然存在，但是實際操作和經濟情況都已經發生了改變。我希望攝影的本質沒有改變。

致　謝

　　就是在 1976 年的秋天，通過香港到羅湖的那段木橋路，我踏上了中國的土地，見證了那一個時代的流逝，從而開始了我攝影記者的職業生涯。

　　在過去近 40 年的時間裏，由於我工作的性質，我時常被委派到世界各地，並長駐蘇聯、印度、阿富汗、韓國和美國。但我出生的黃土地則是我創作上的永恆興趣點，在我心中佔有特殊的地位。許多年前，我的第一本書《毛澤東之後的中國》（初版 1983 年）在海外出版，到最後在中國出版，中間隔了 28 年。為了令更廣大的讀者能夠讀到這本書，去年我們又出版了一個普及本。

　　而《中國夢》一書的出版，是為了配合在上海舉辦的大型攝影展。選擇在這裏舉辦展覽，是為了讓更多觀眾能近距離地觀看這些作品。我會銘記所有幫我實現這一切的朋友們，並對他們每個人心存感激。

<div style="text-align:right">

劉香成

2013 年 7 月

</div>

目　錄

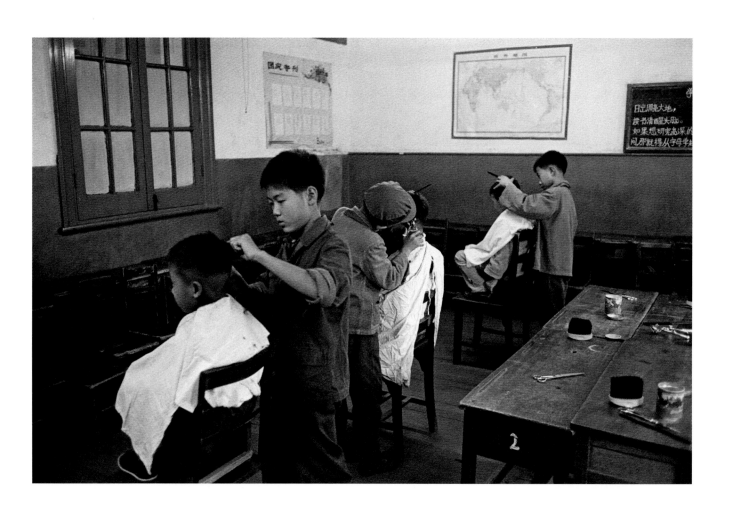

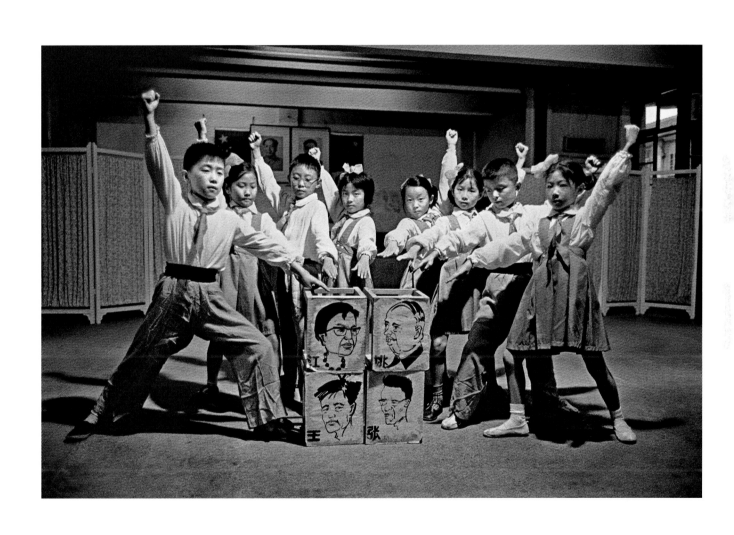

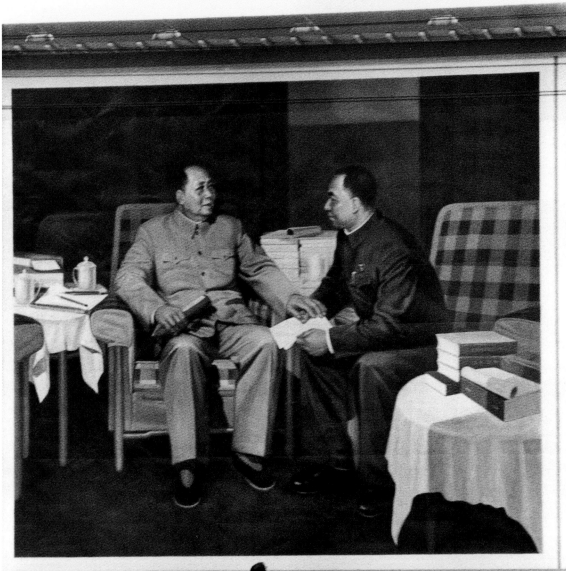

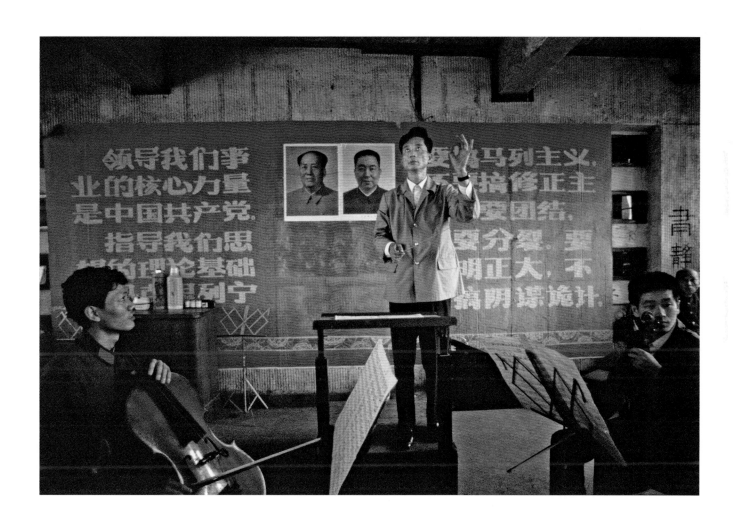

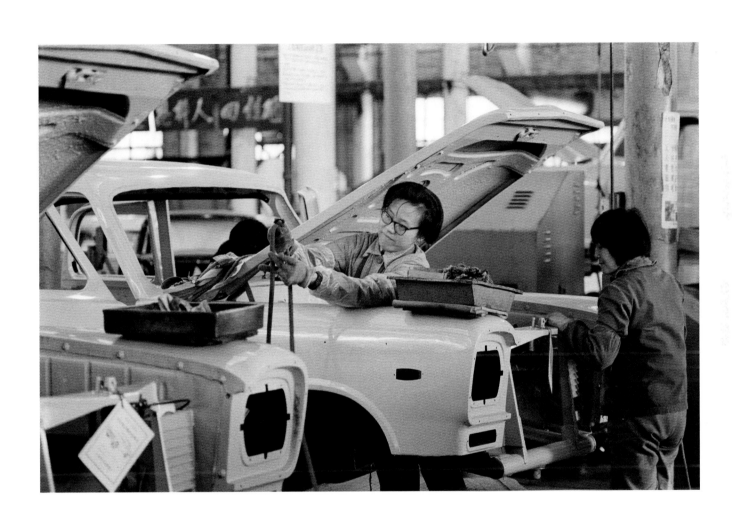

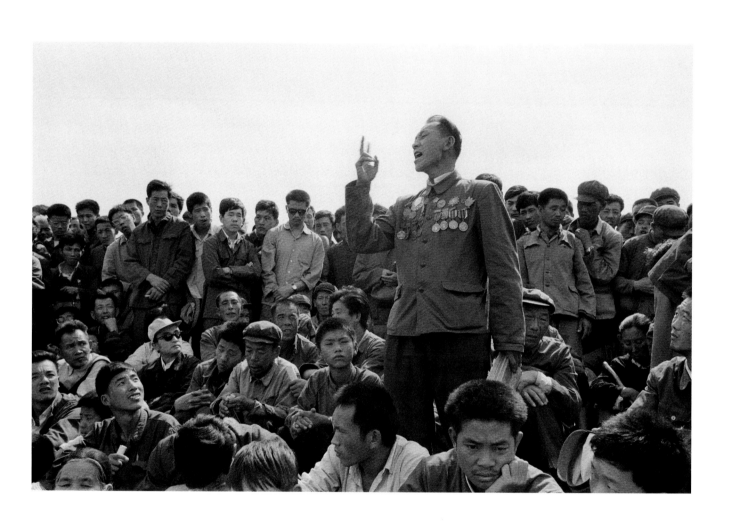

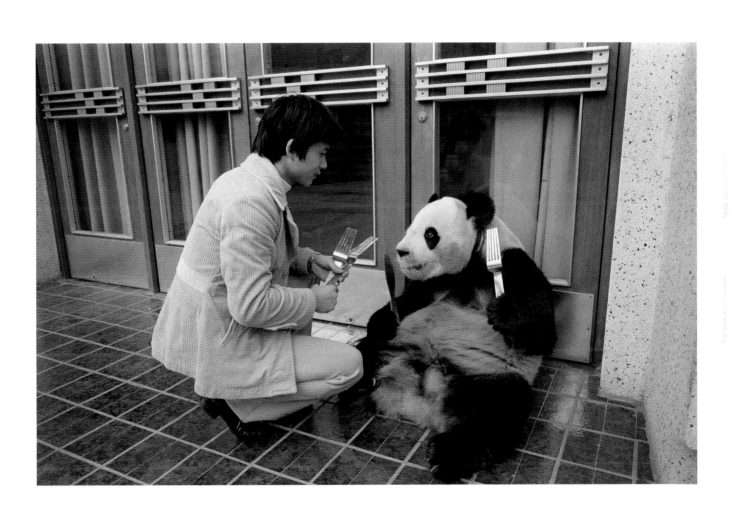

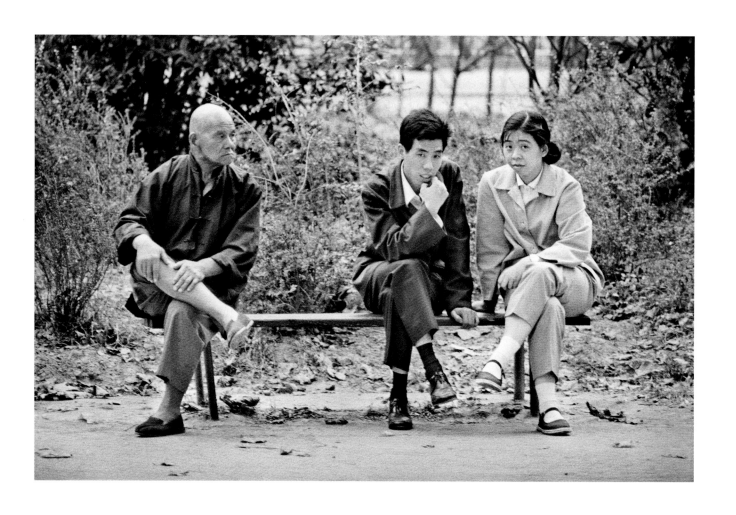

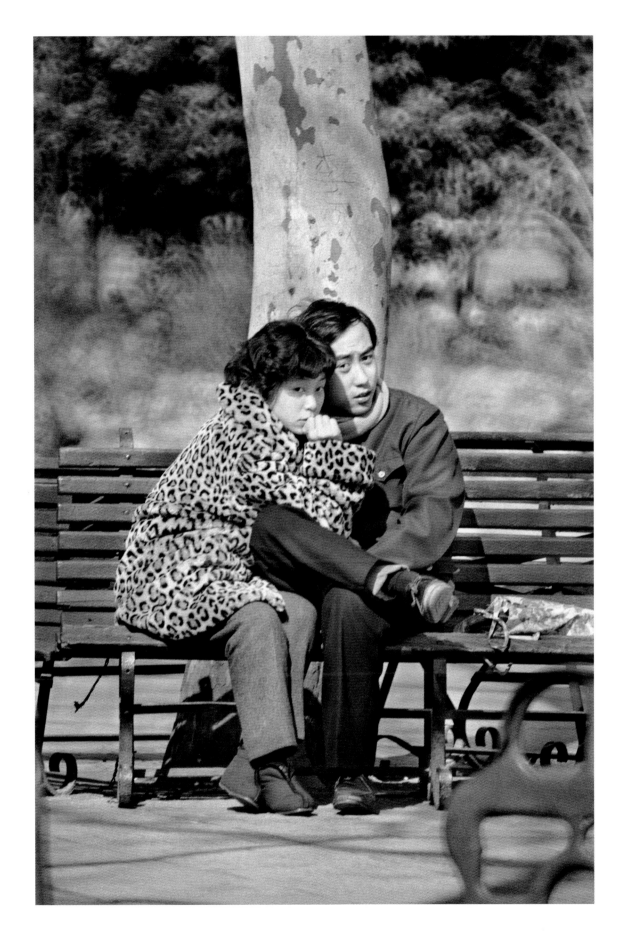

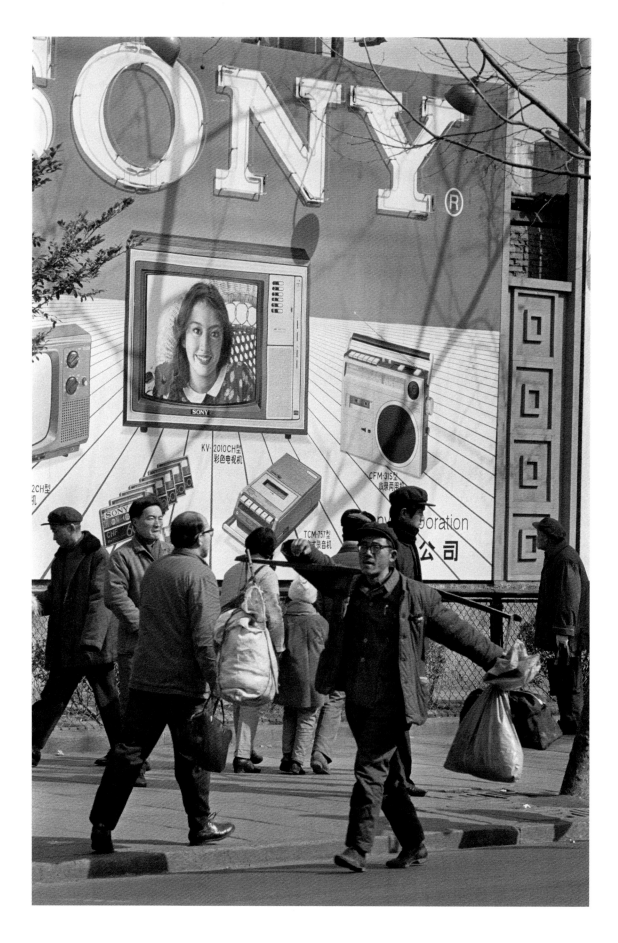

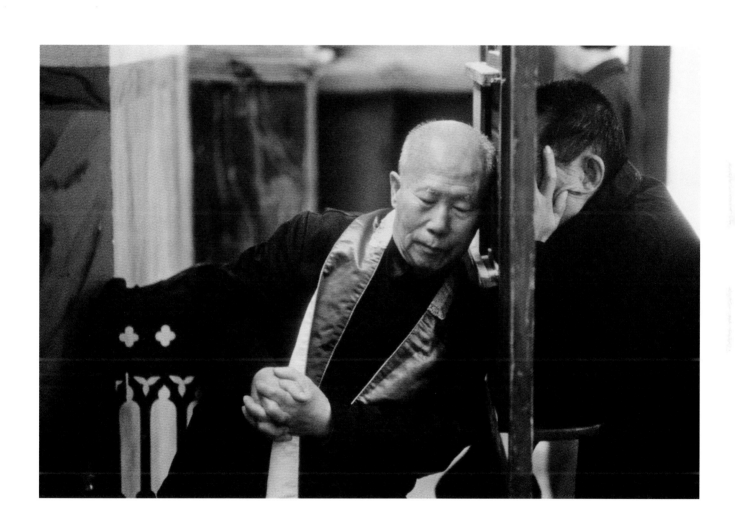

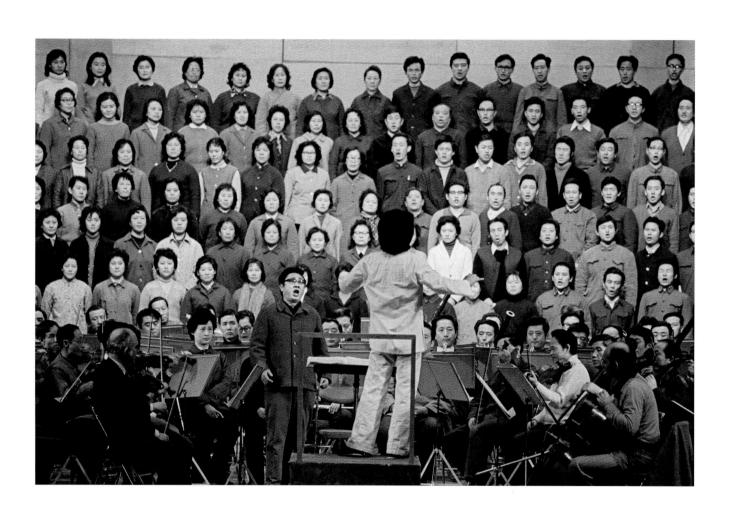

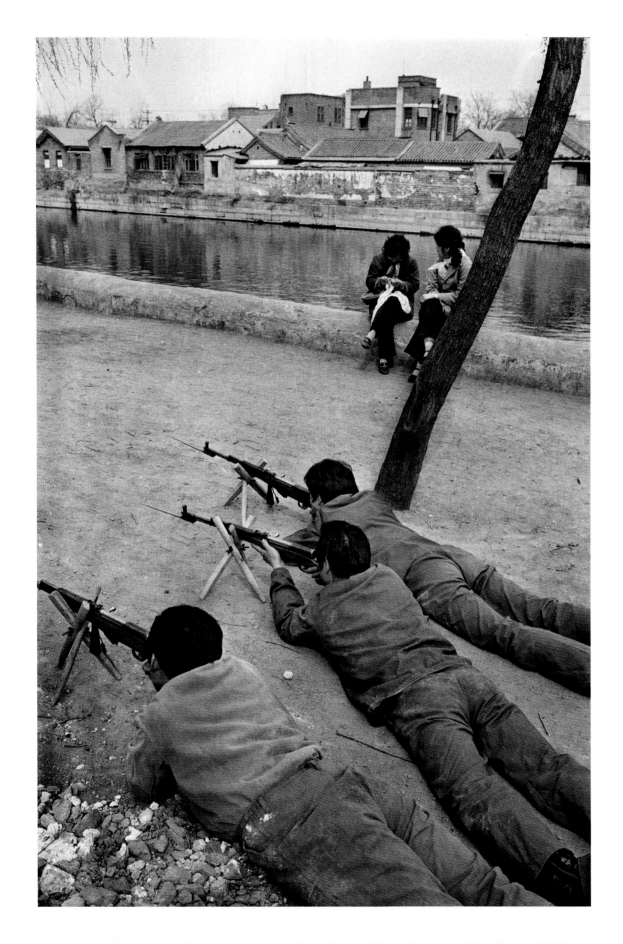

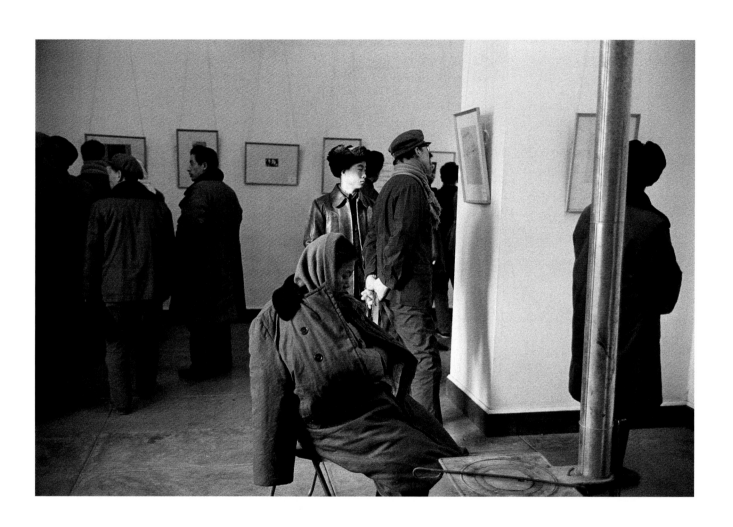

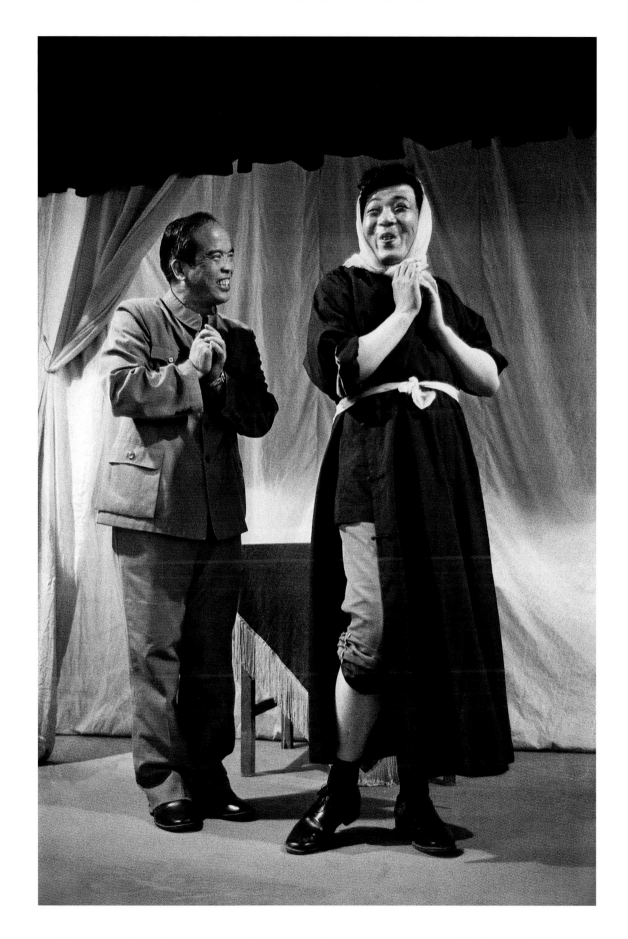

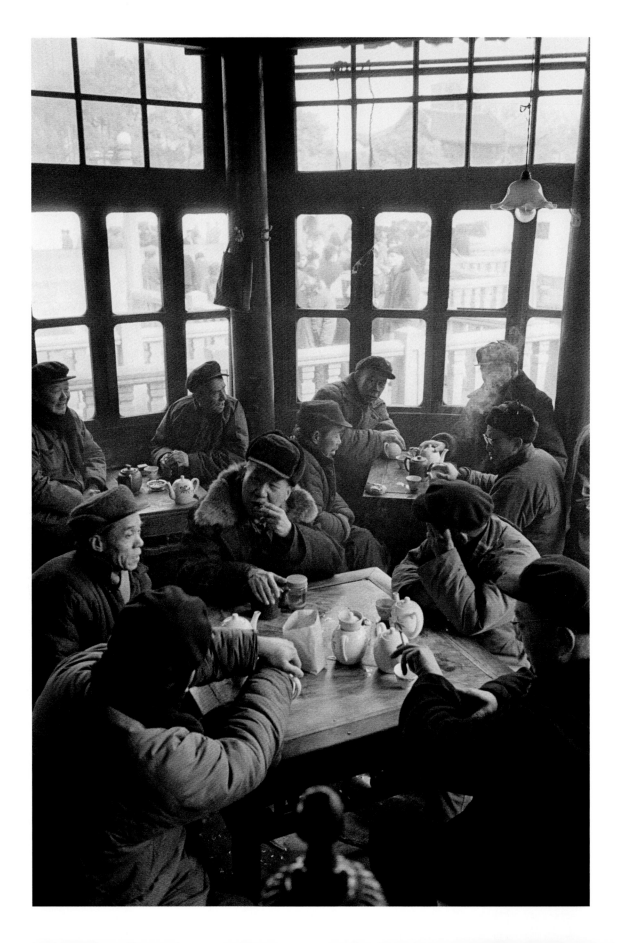

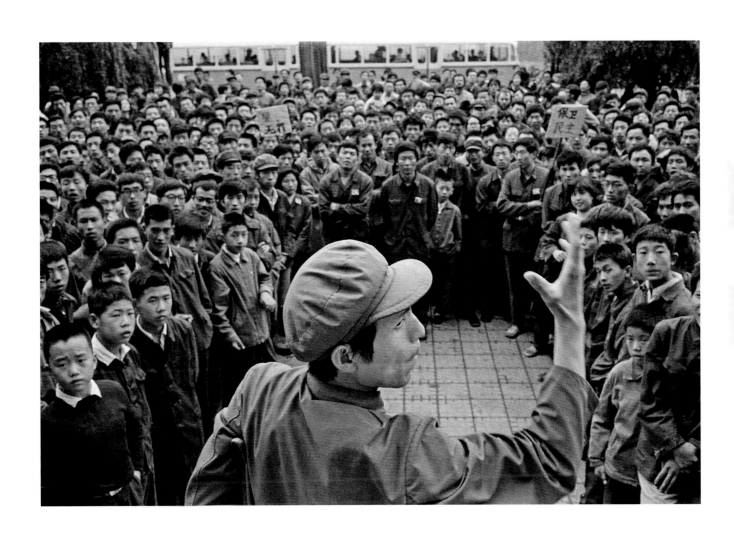

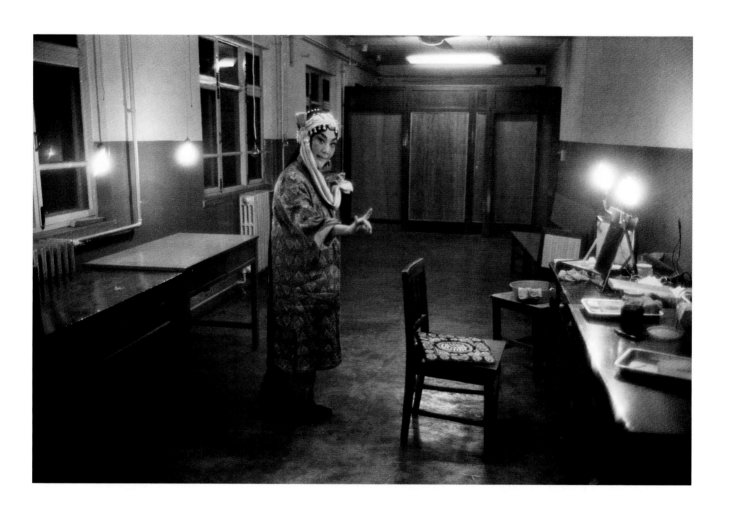

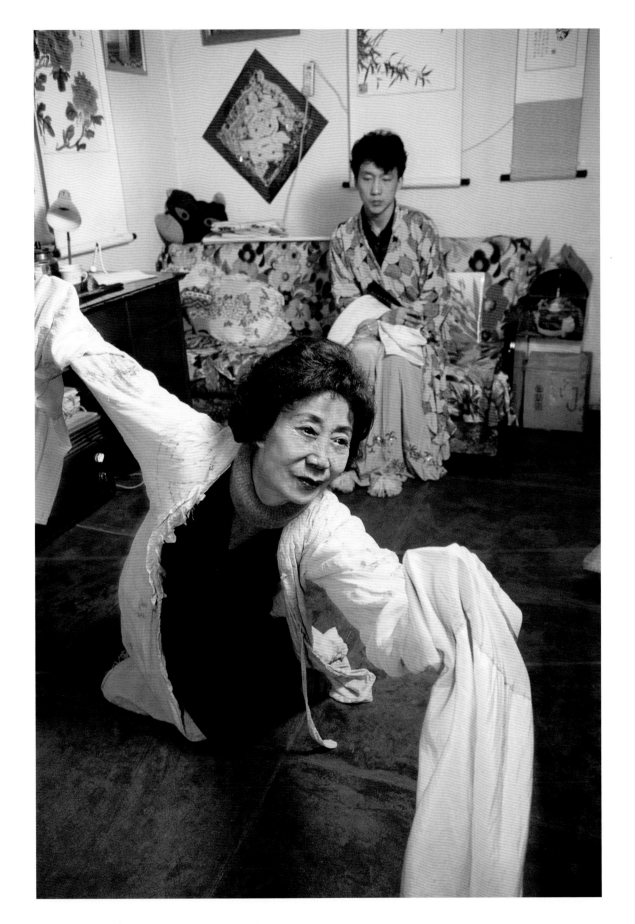

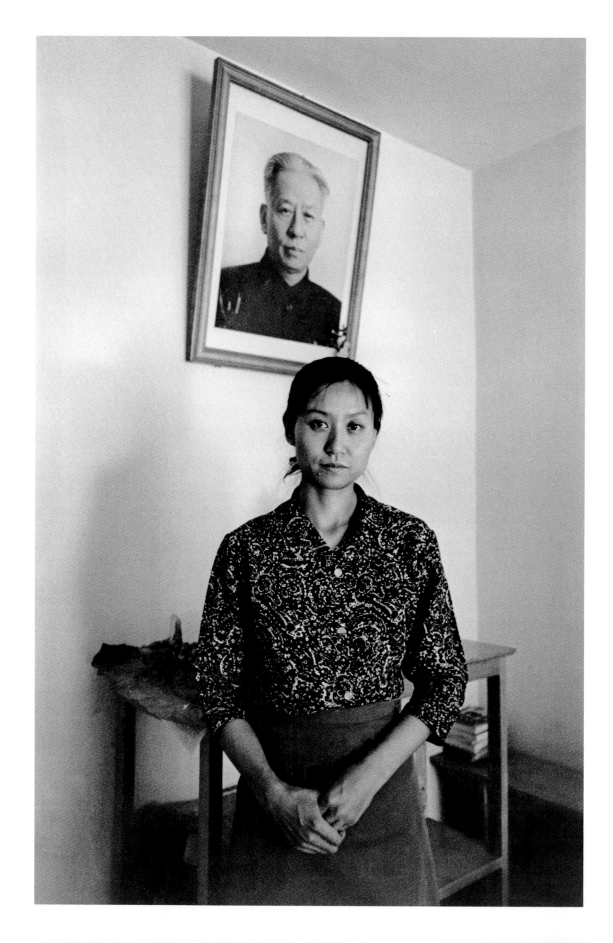

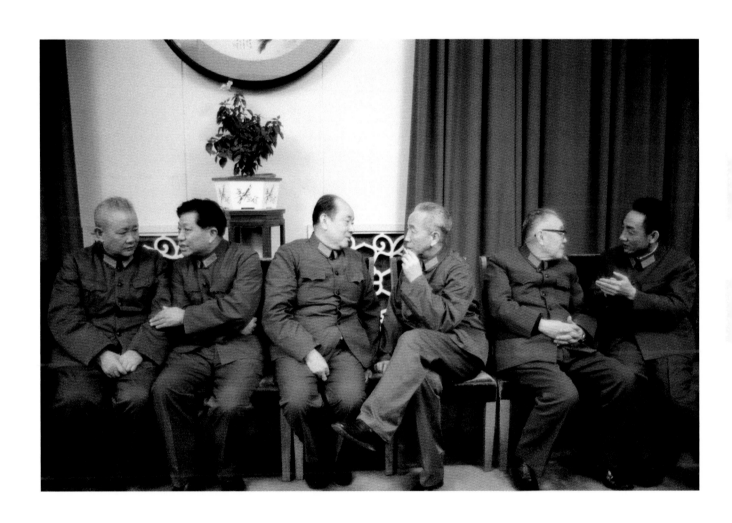

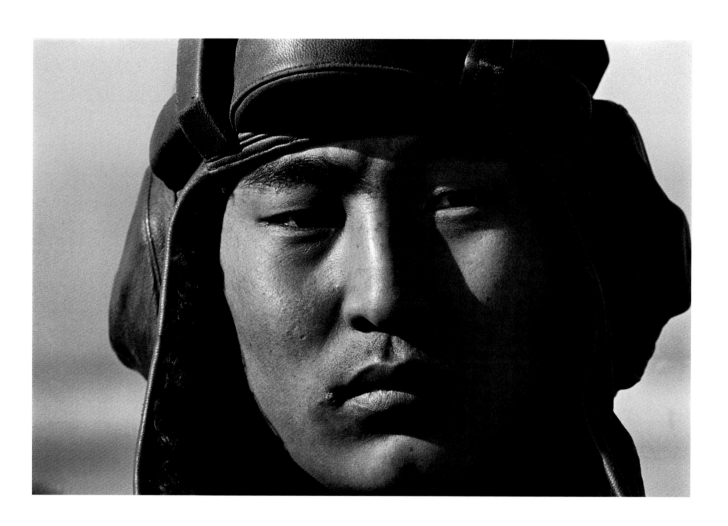

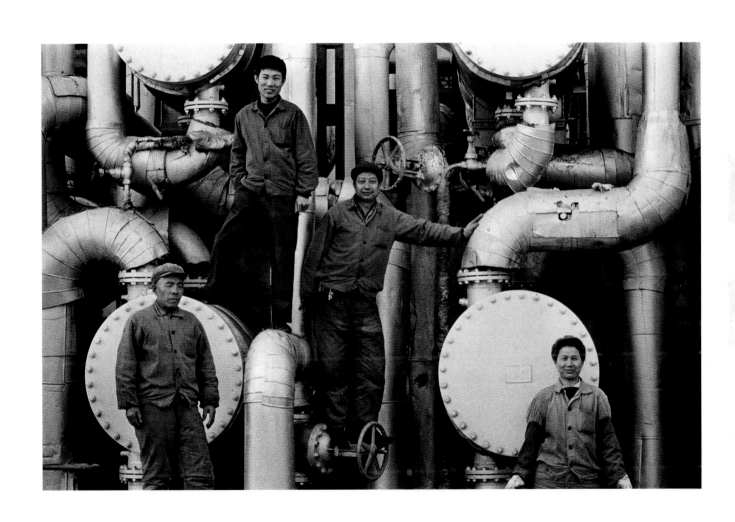

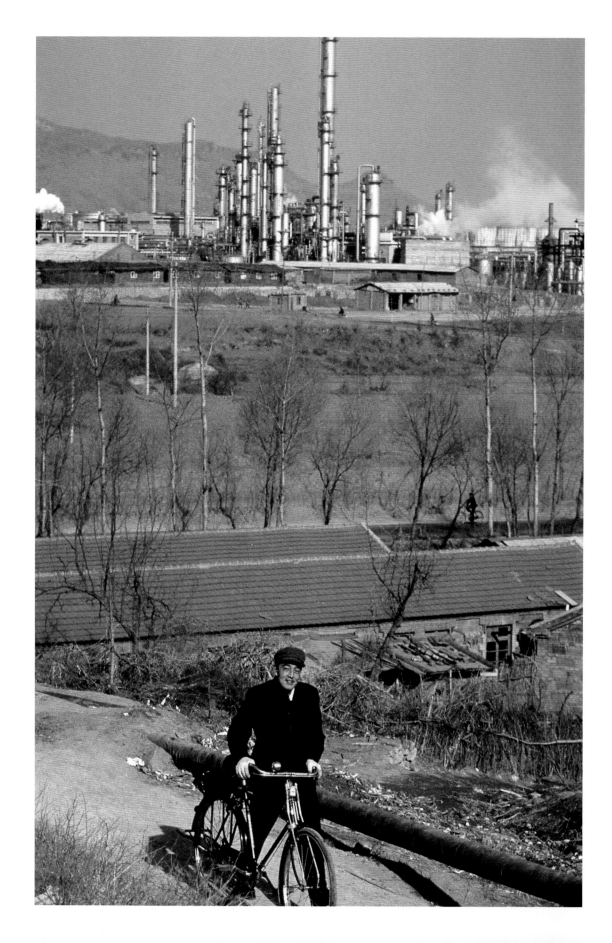

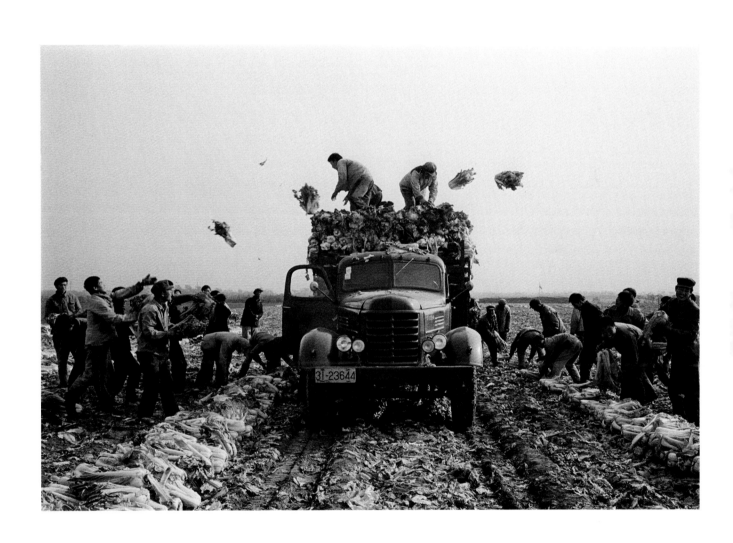

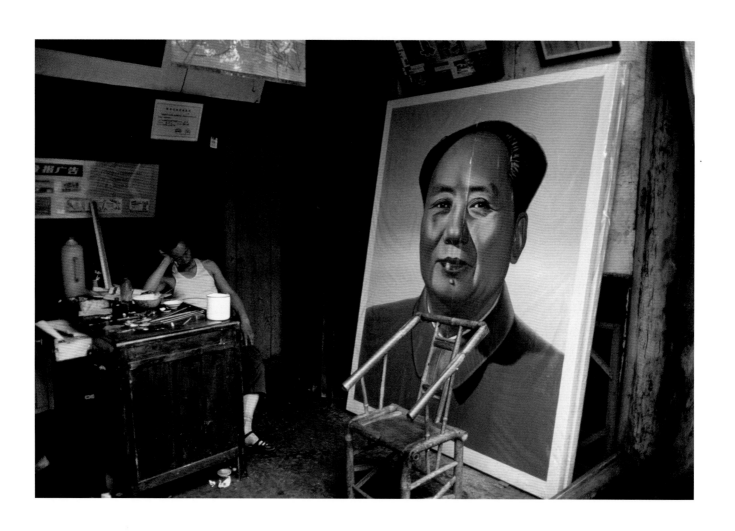

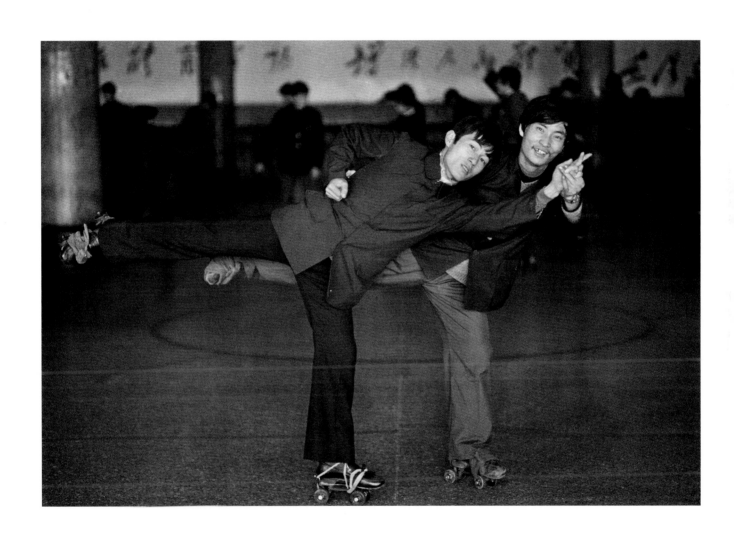

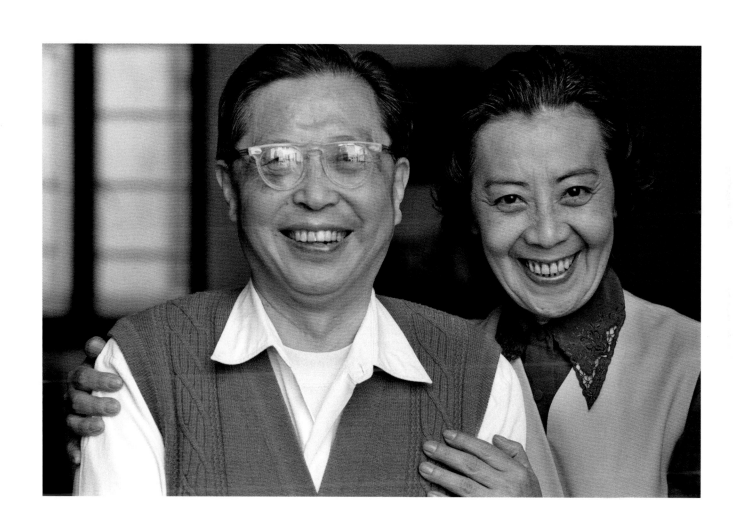

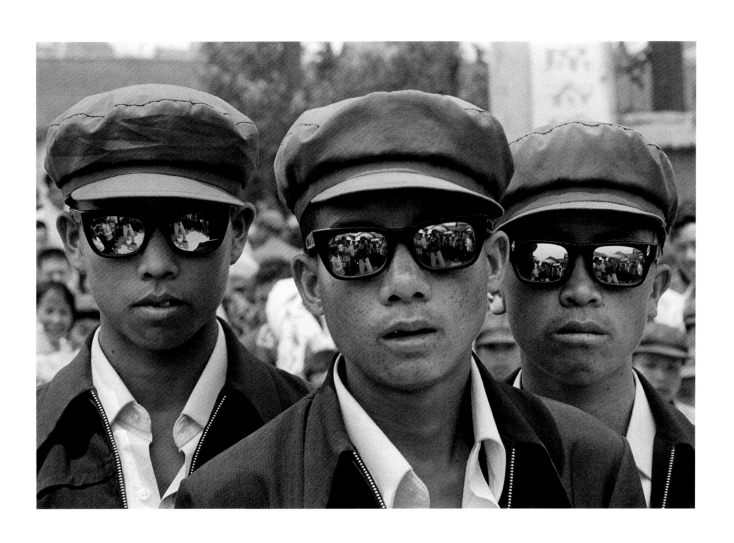

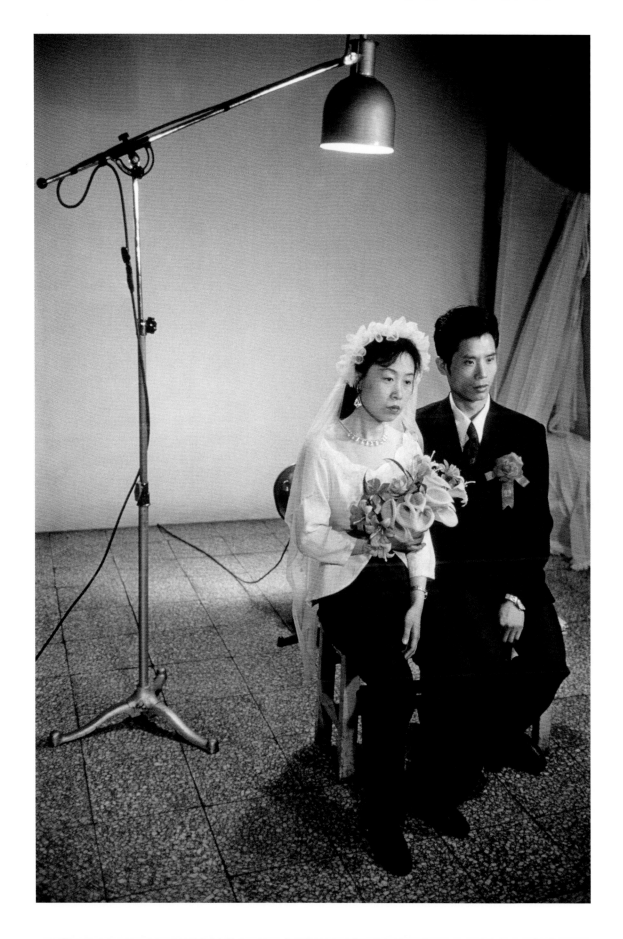

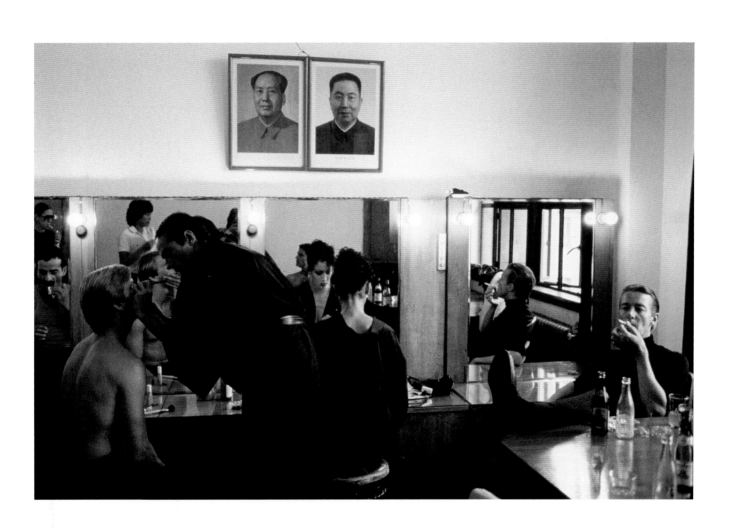

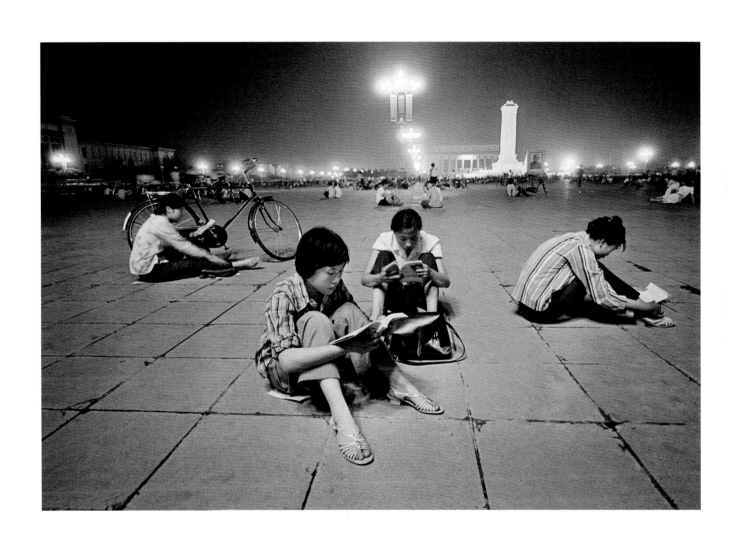

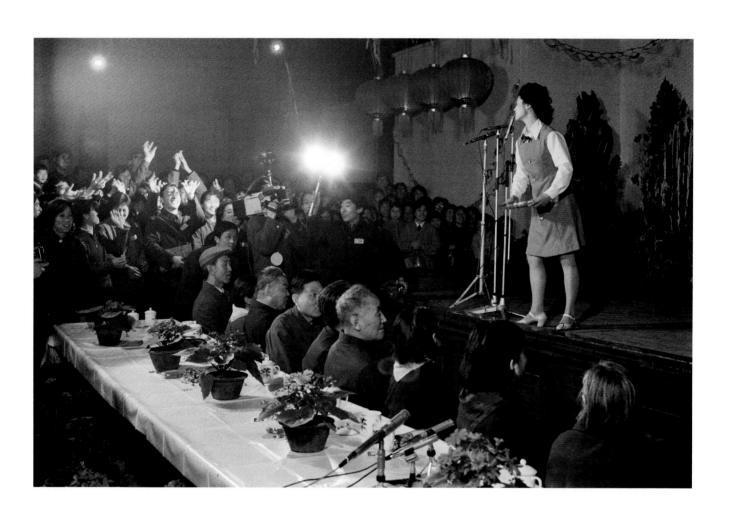

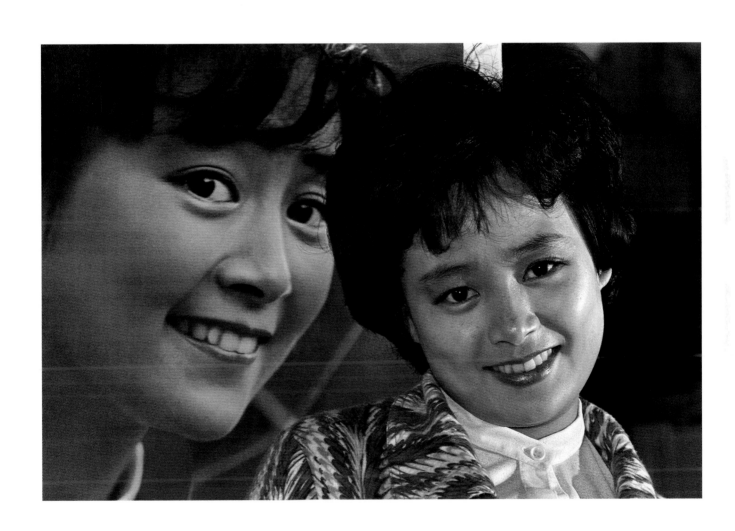

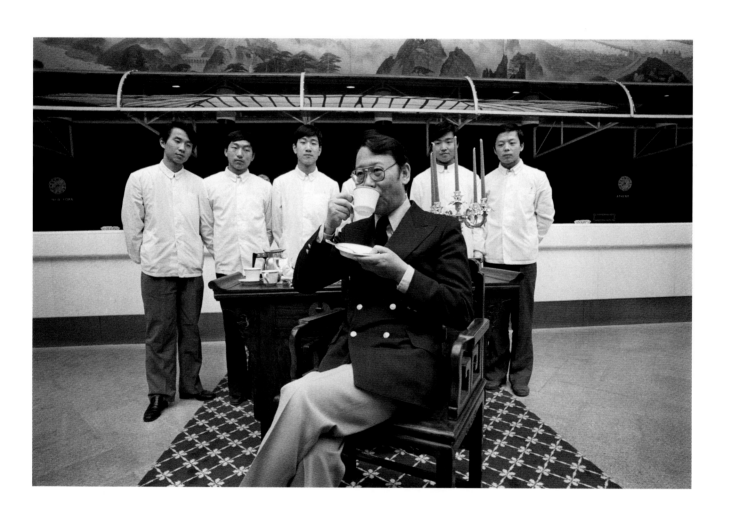

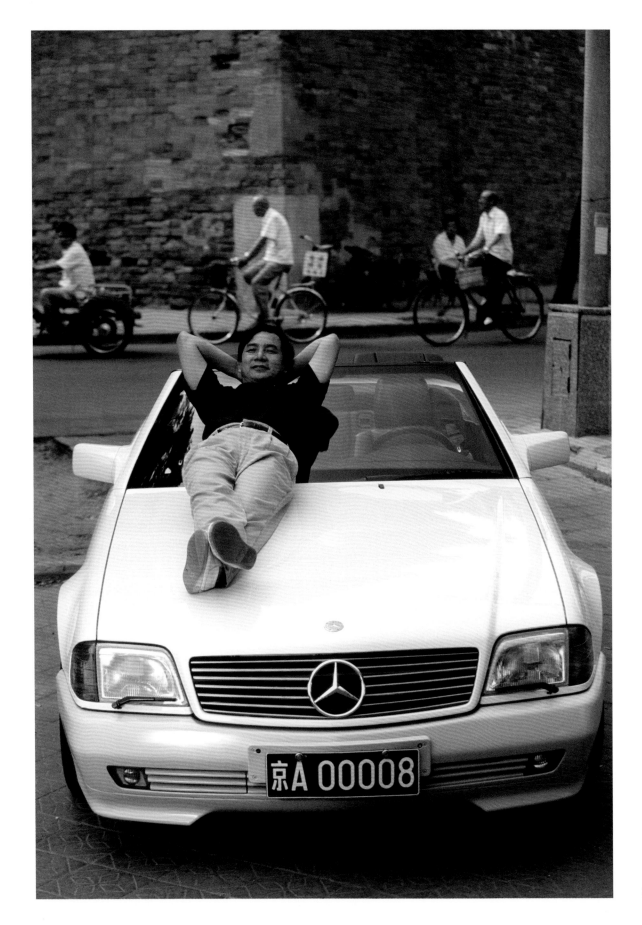

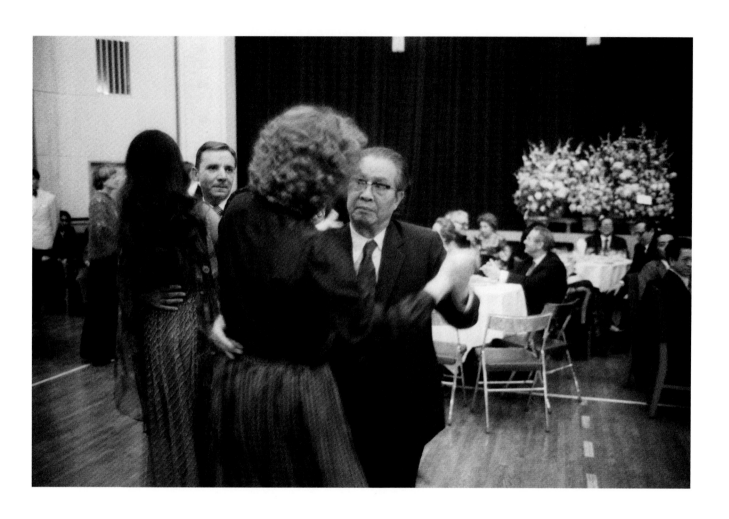

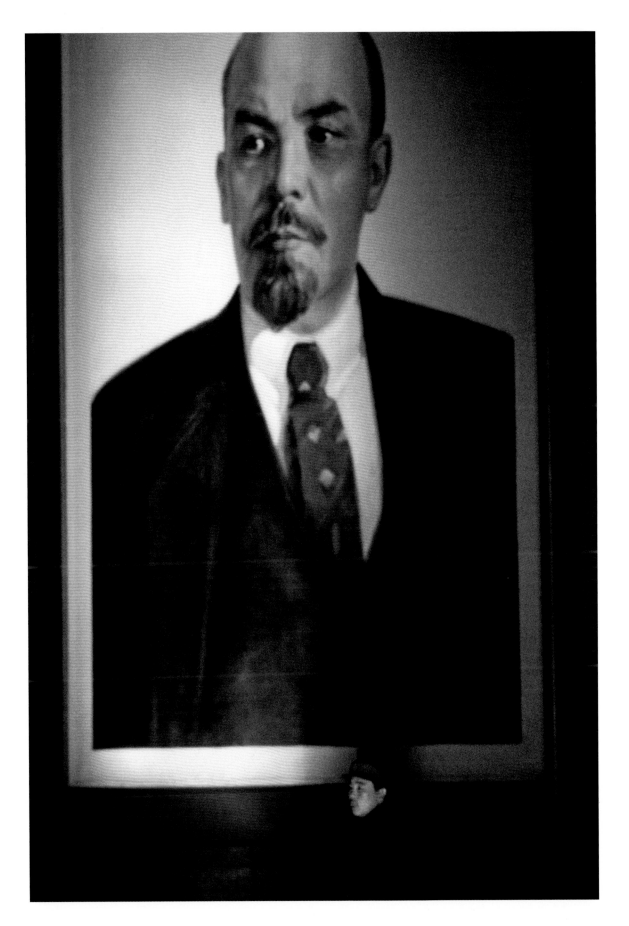

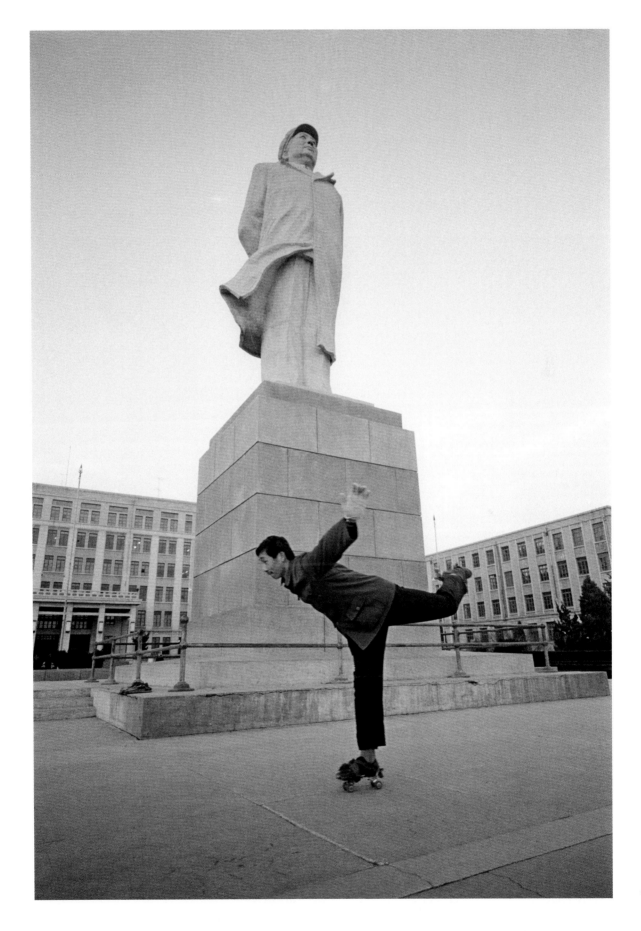

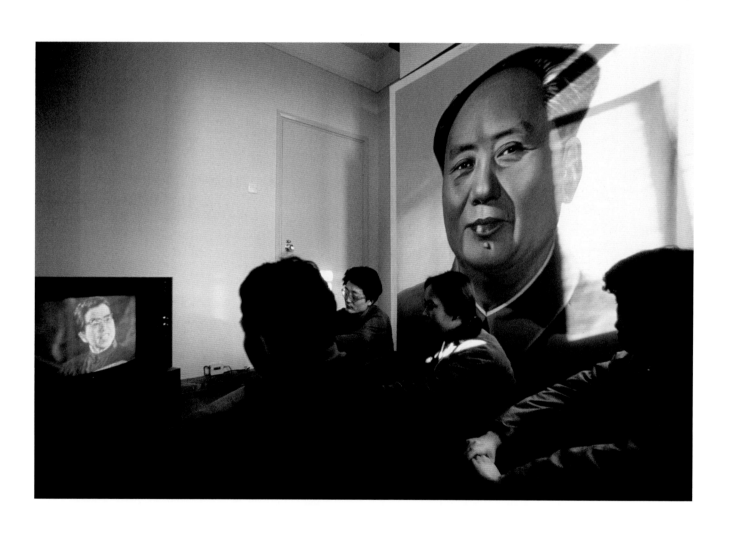

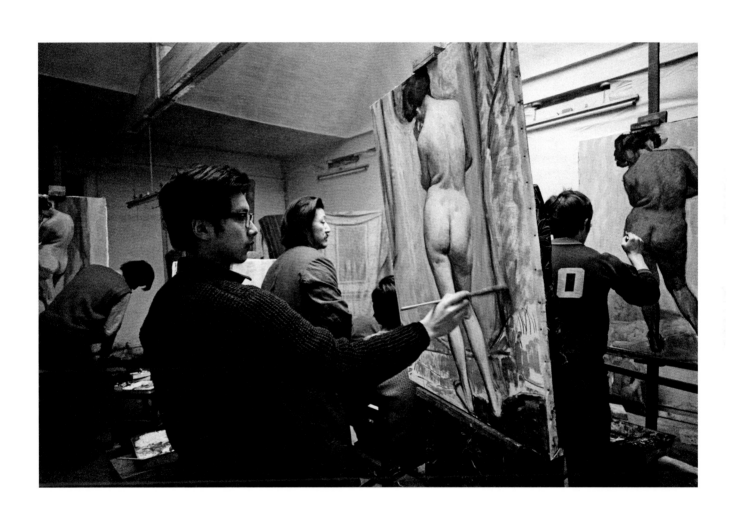

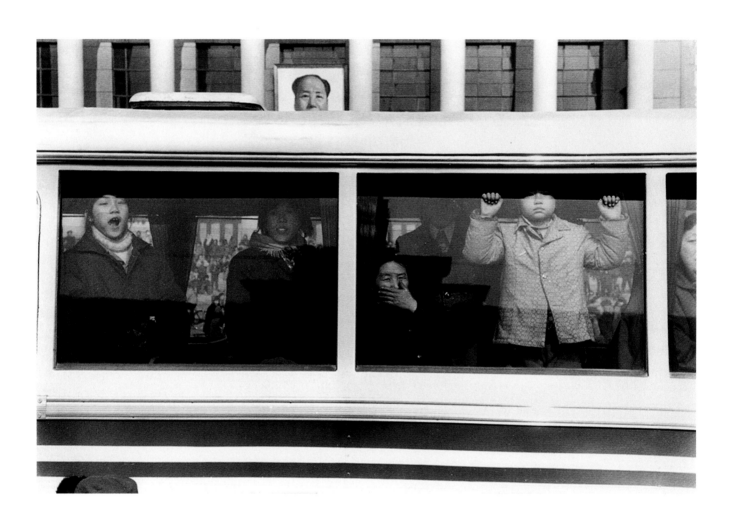

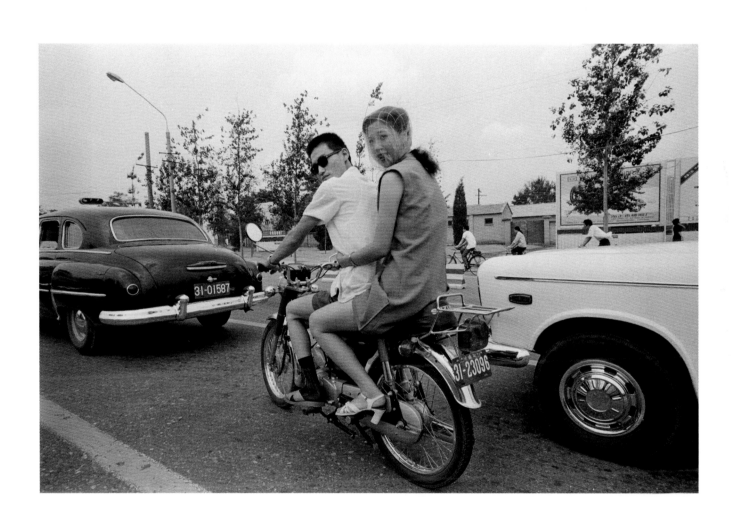

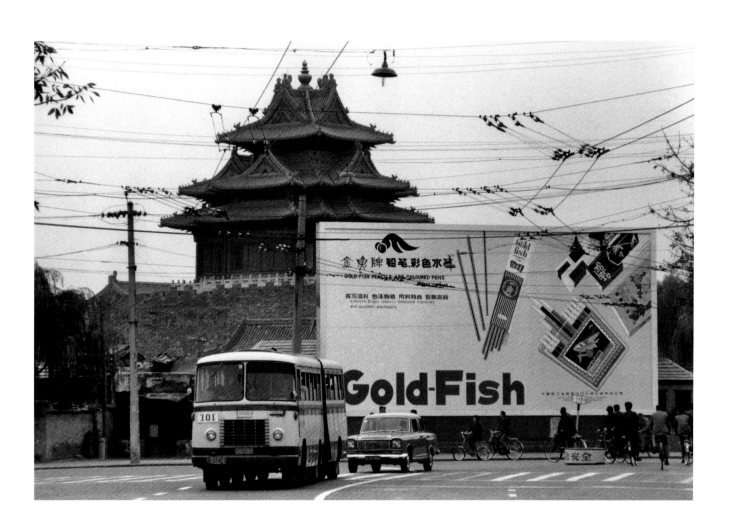

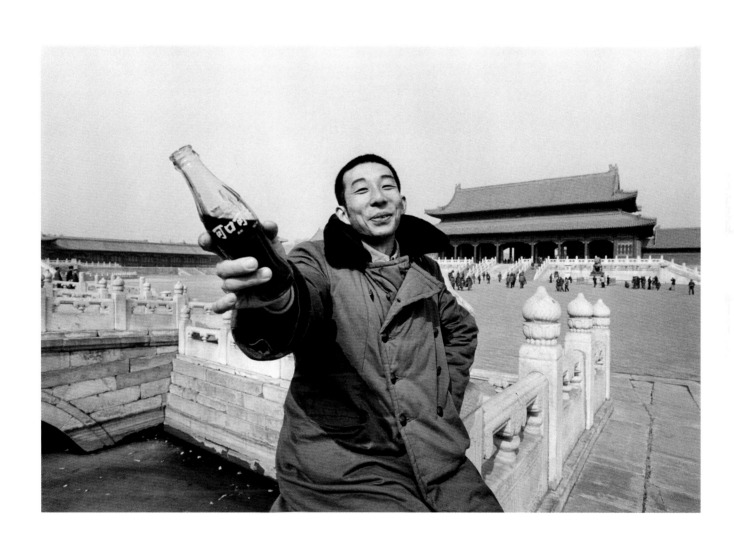

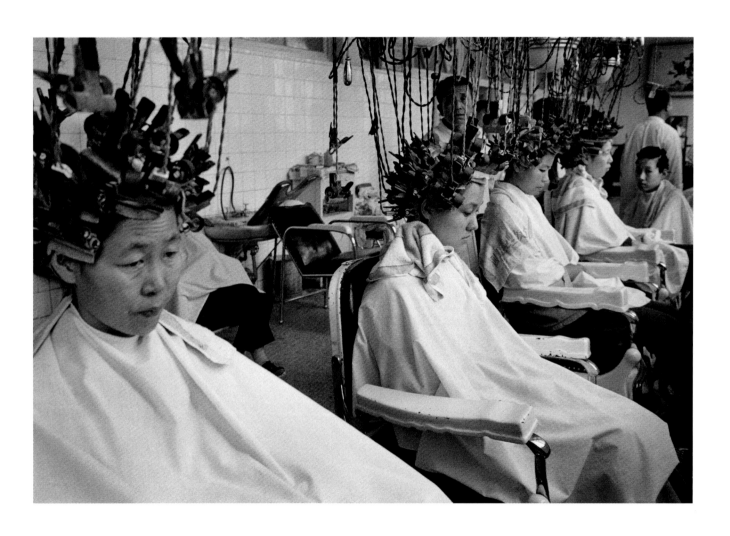

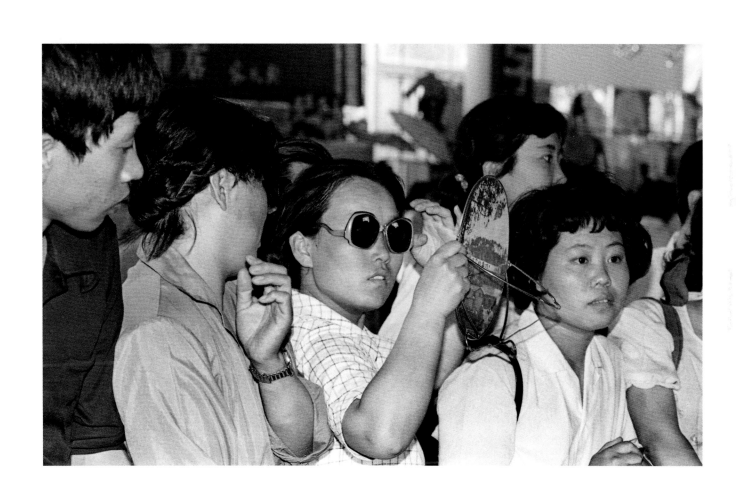

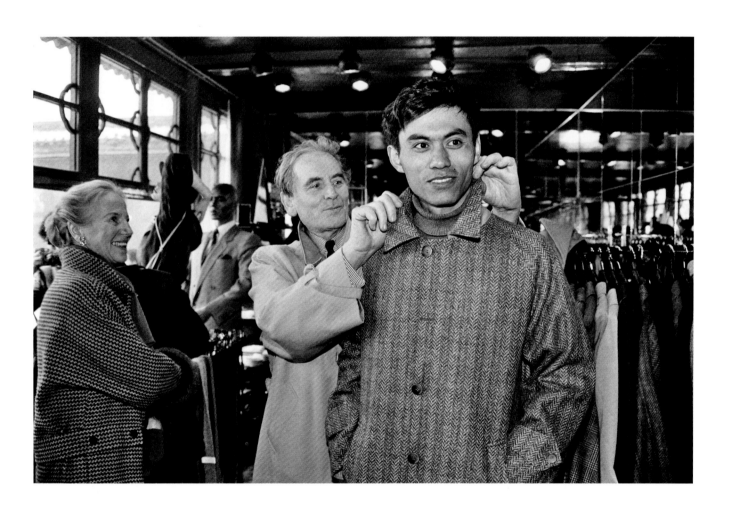

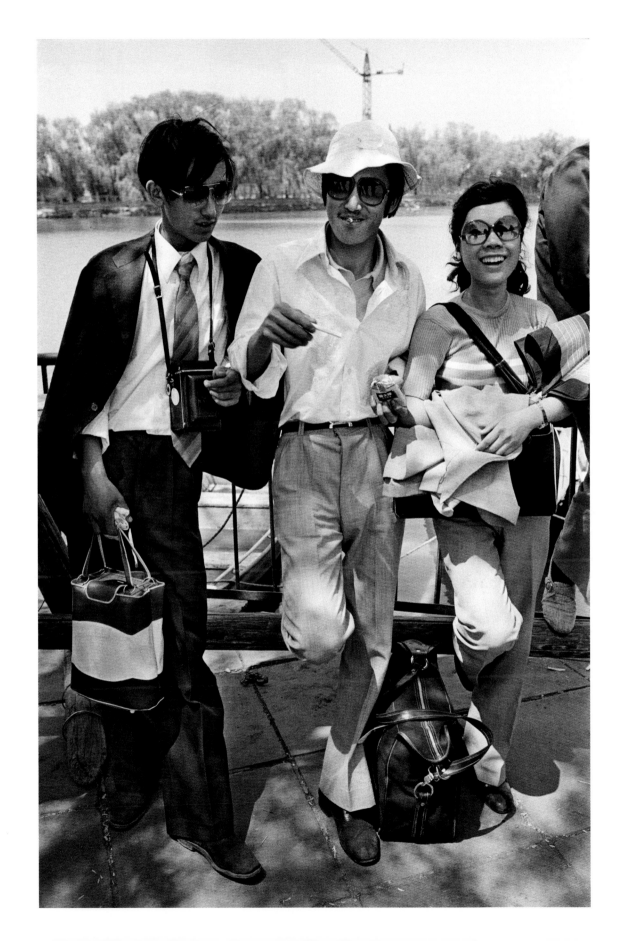

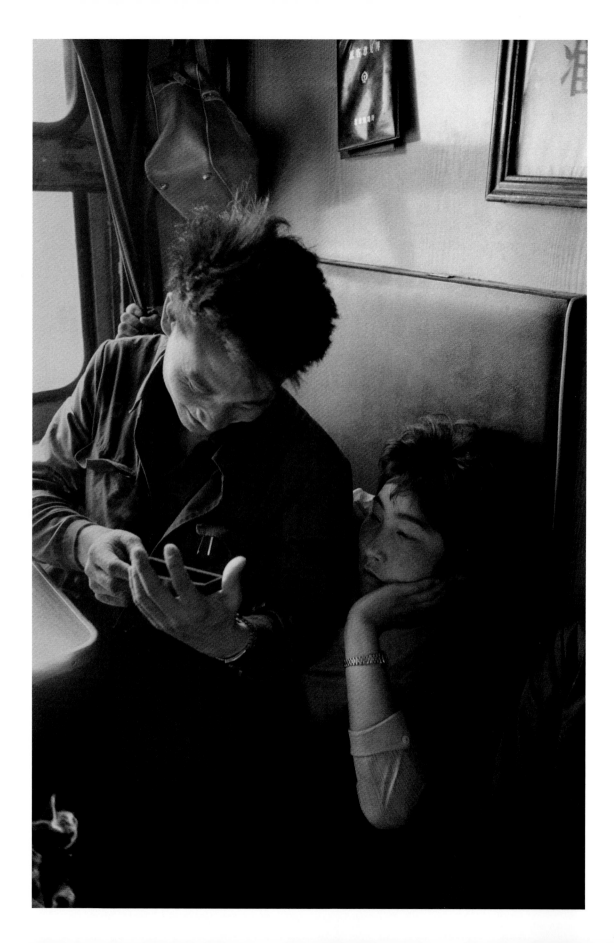

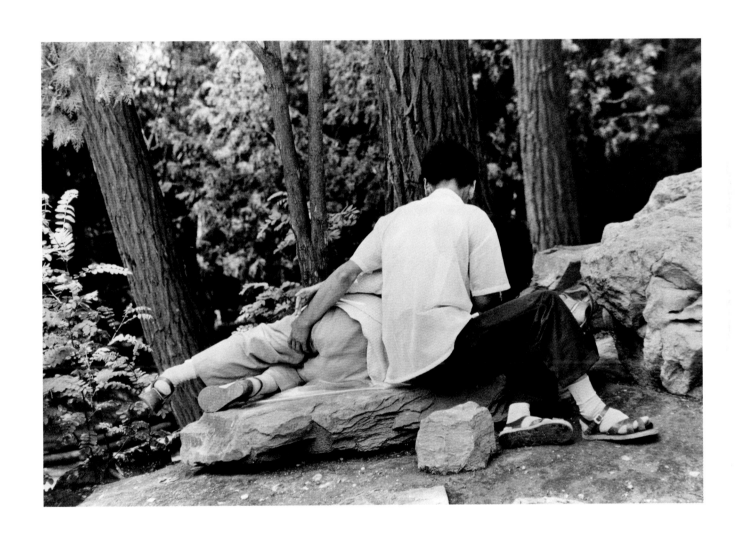

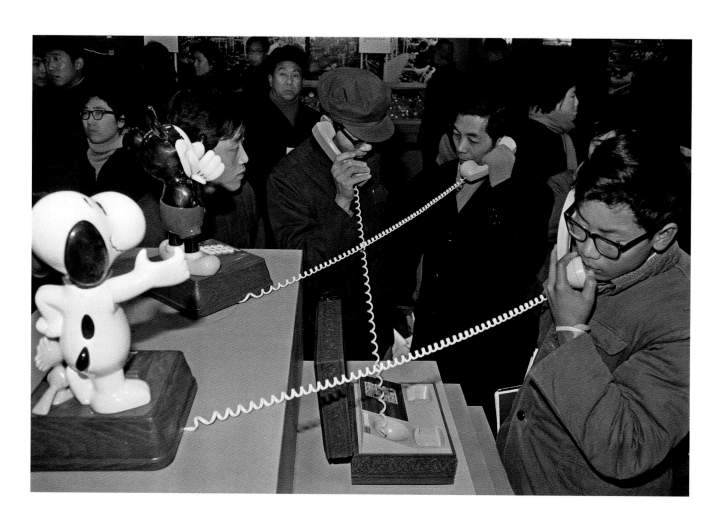

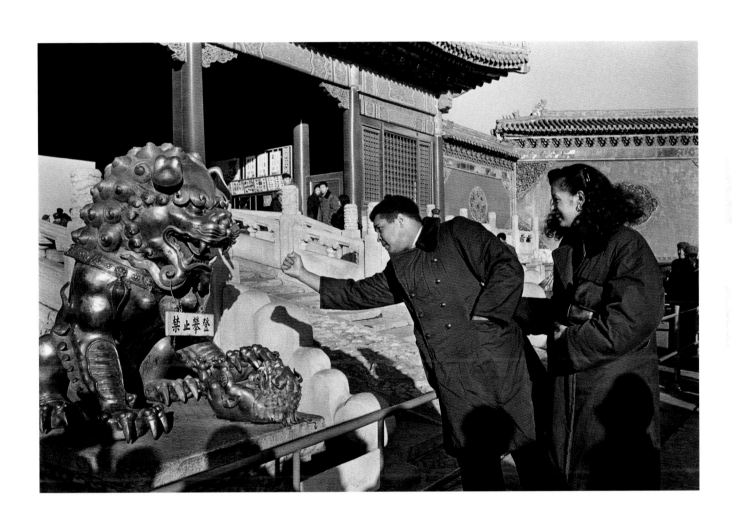

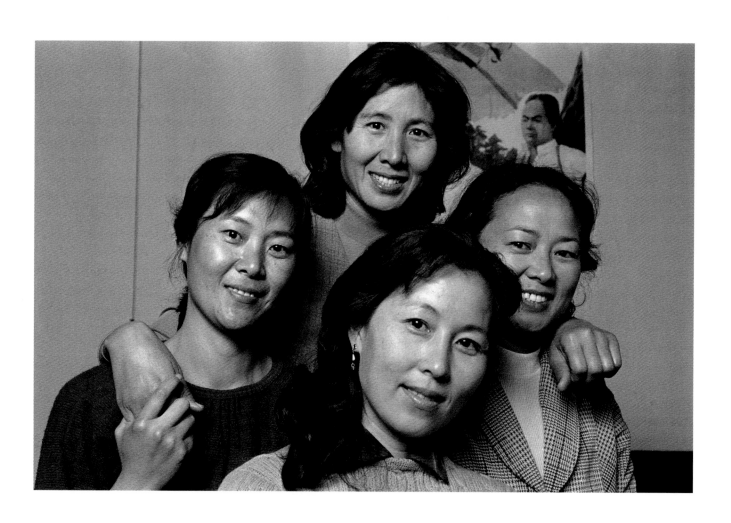

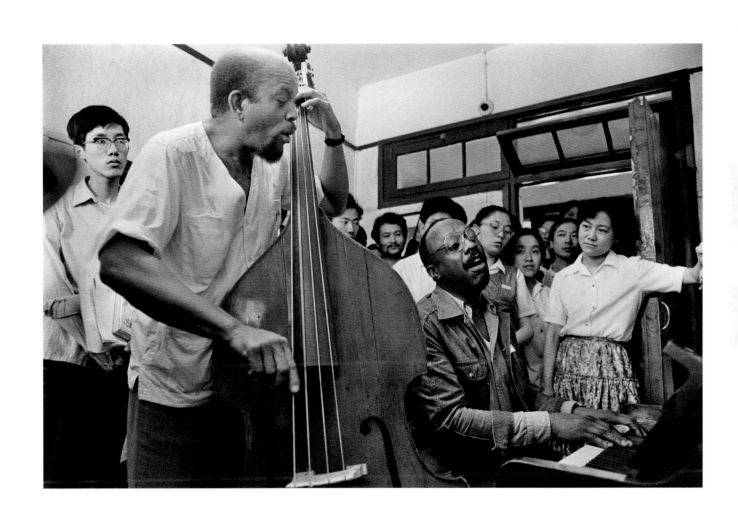

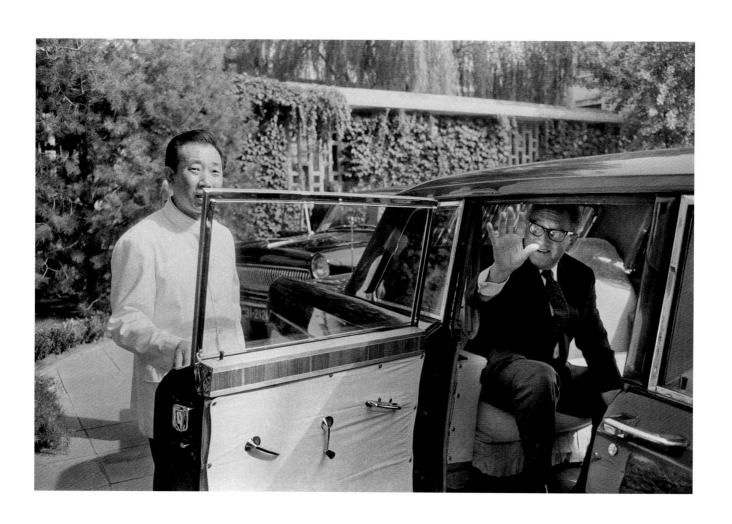

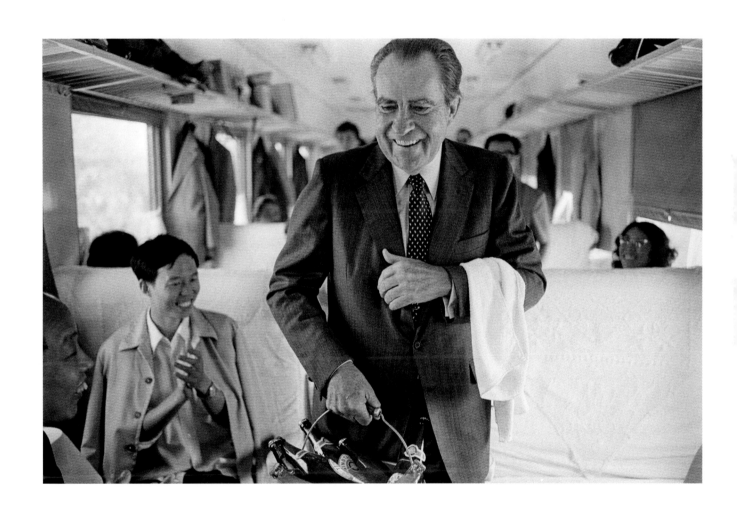

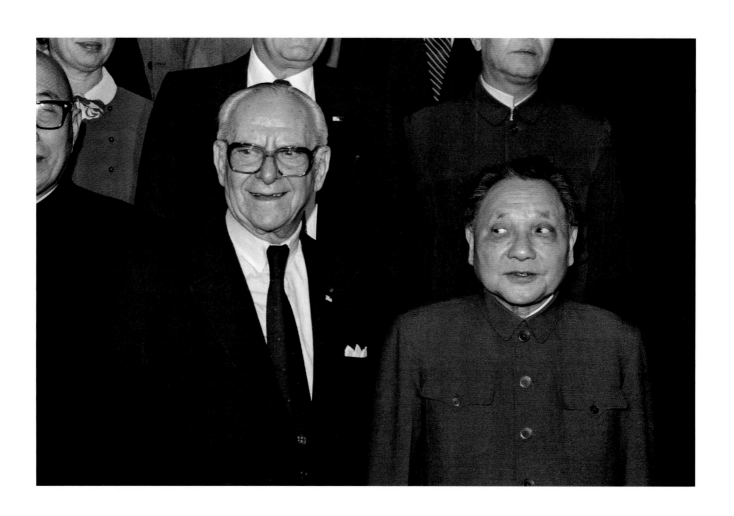

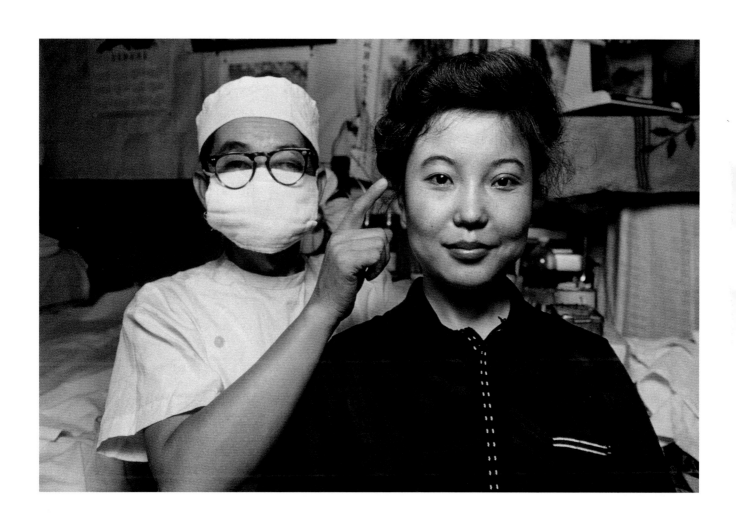

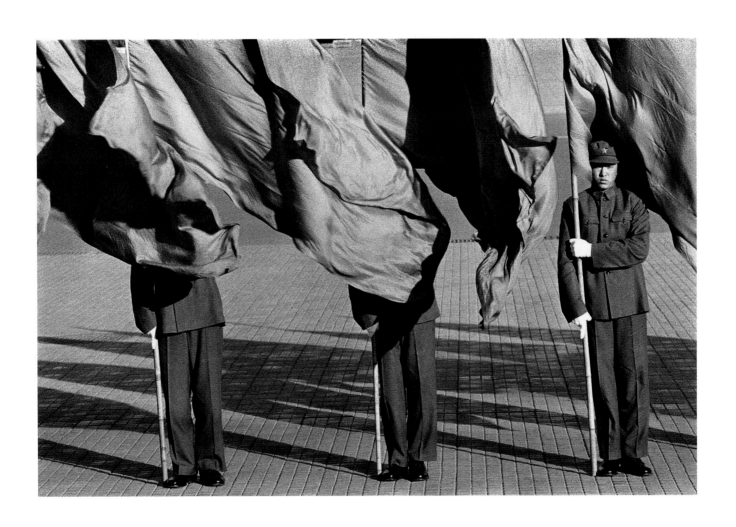

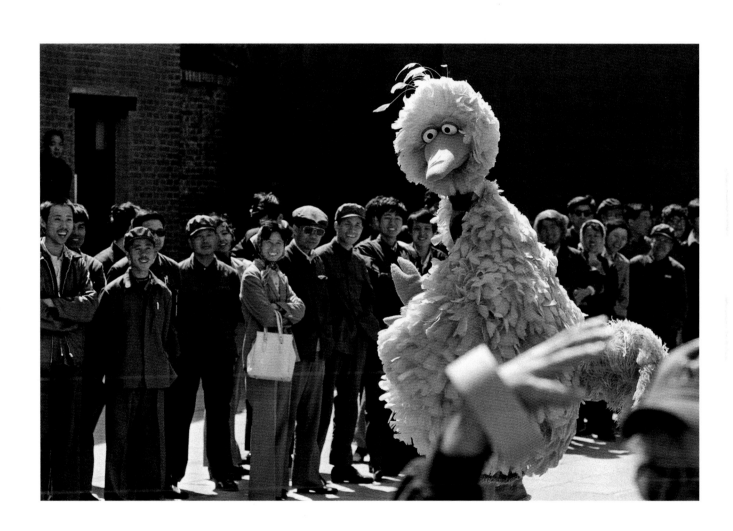

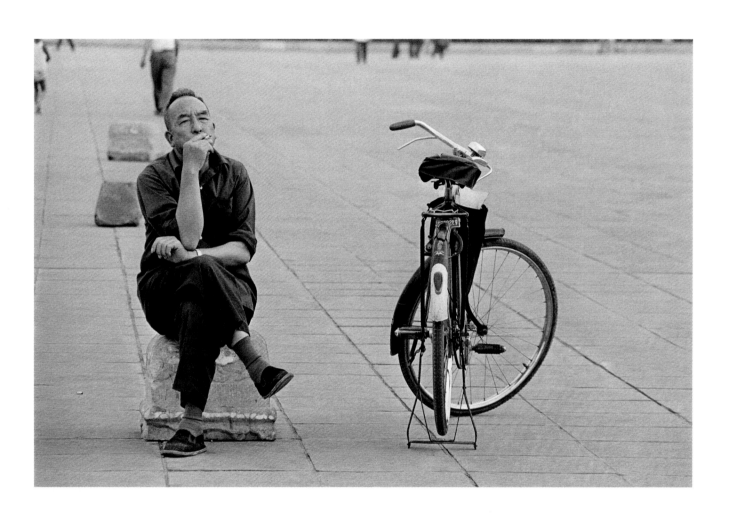

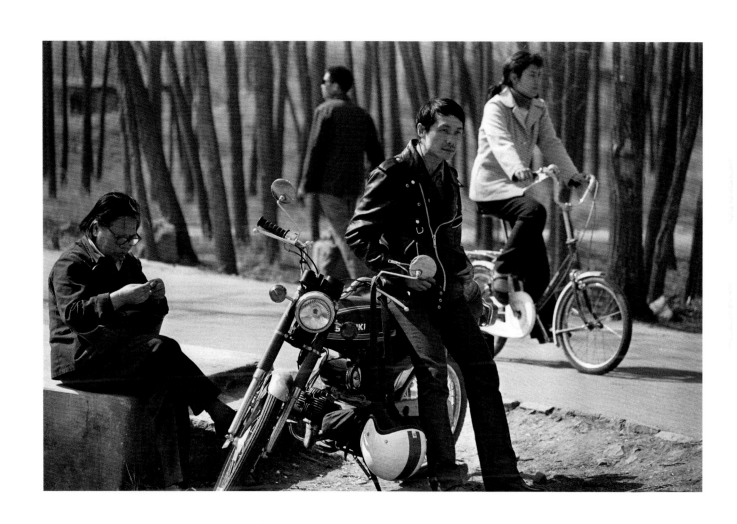

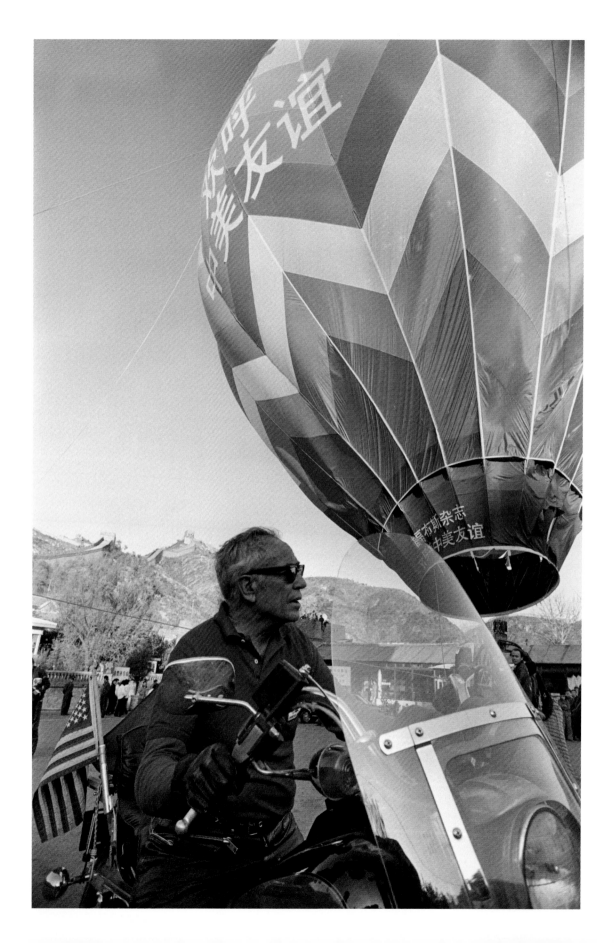

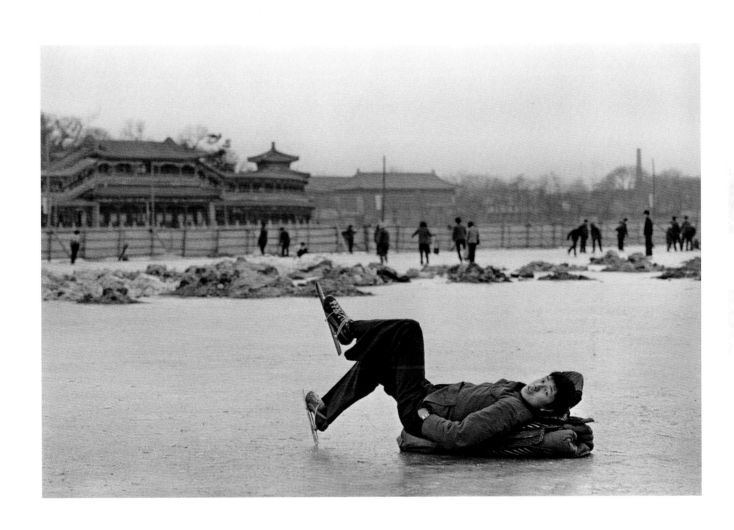

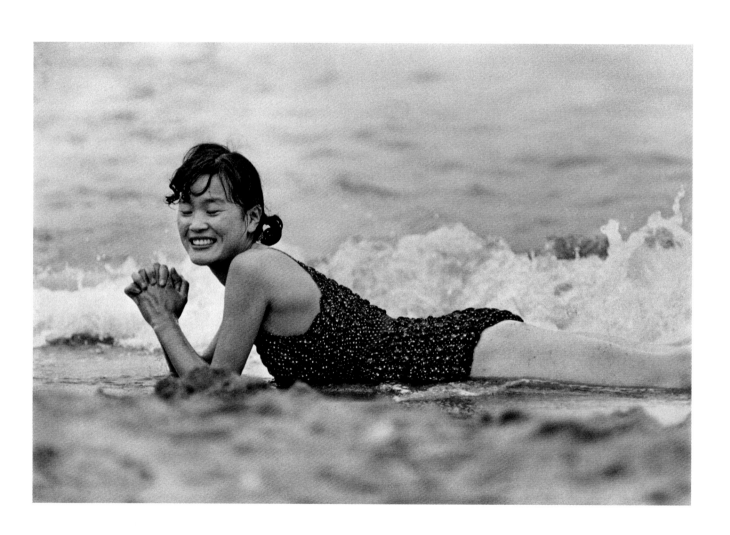

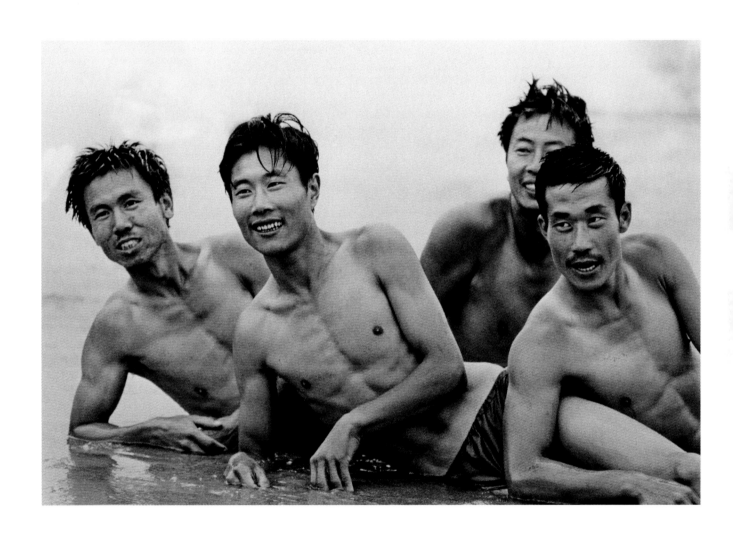

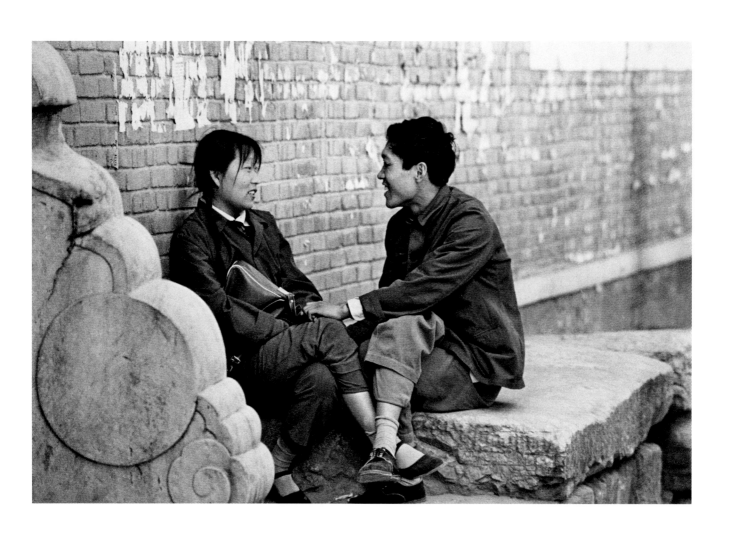

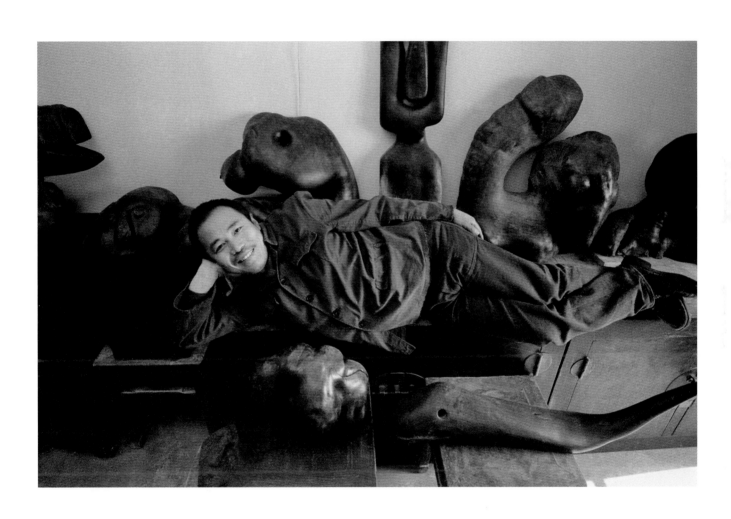

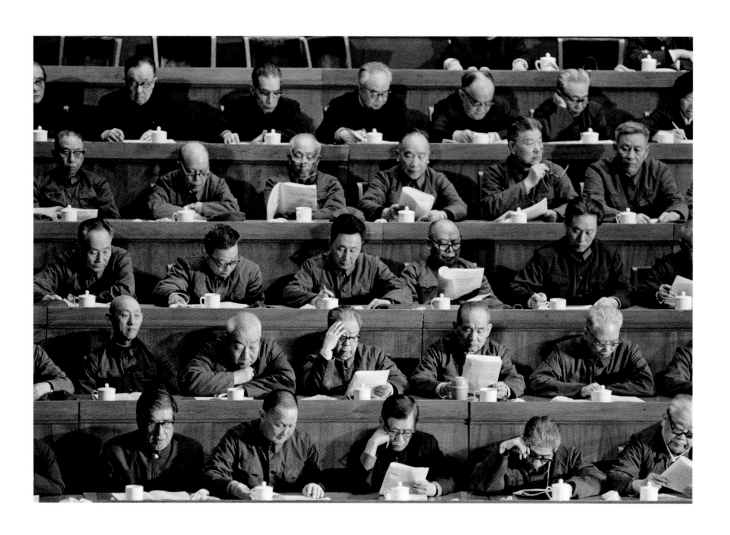

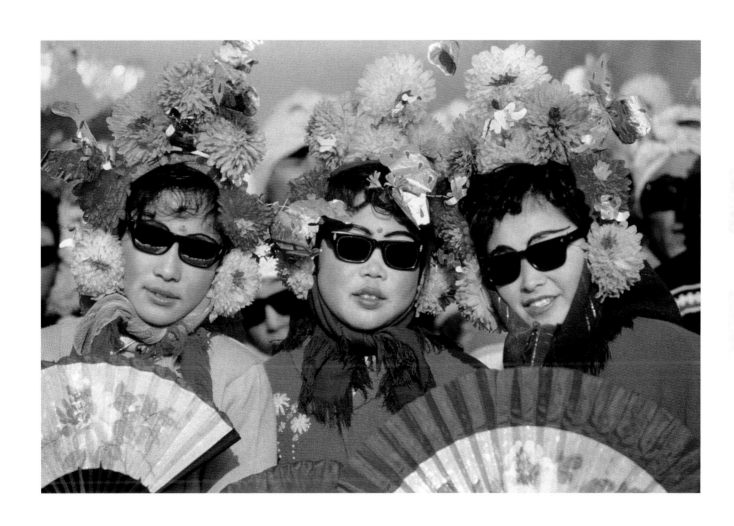

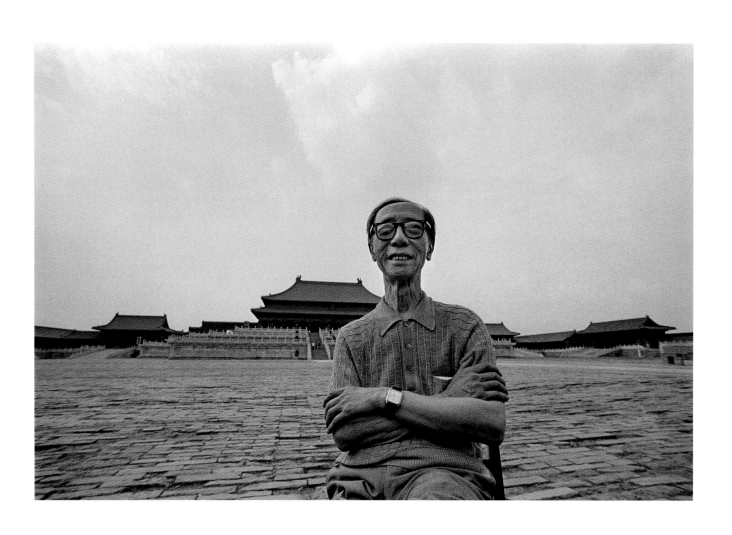

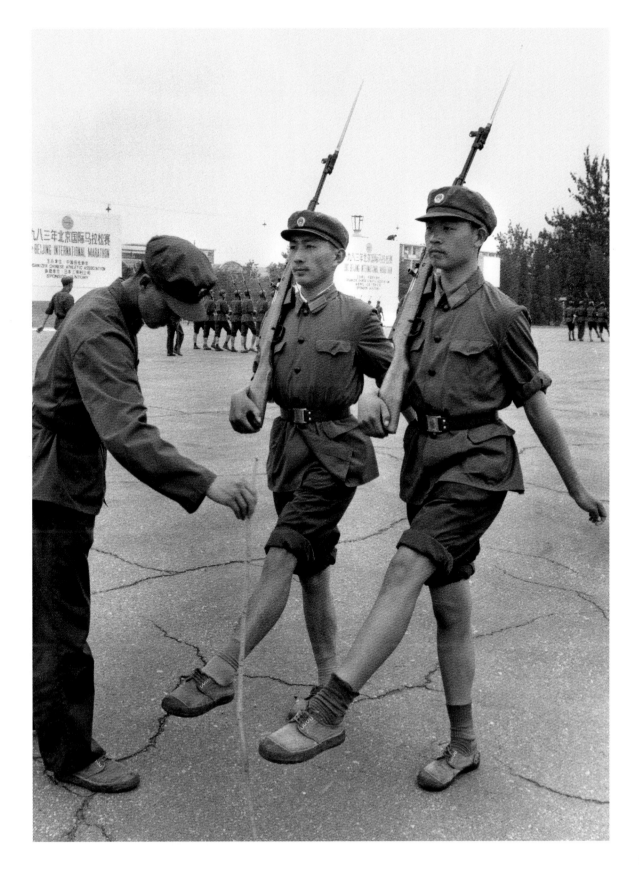

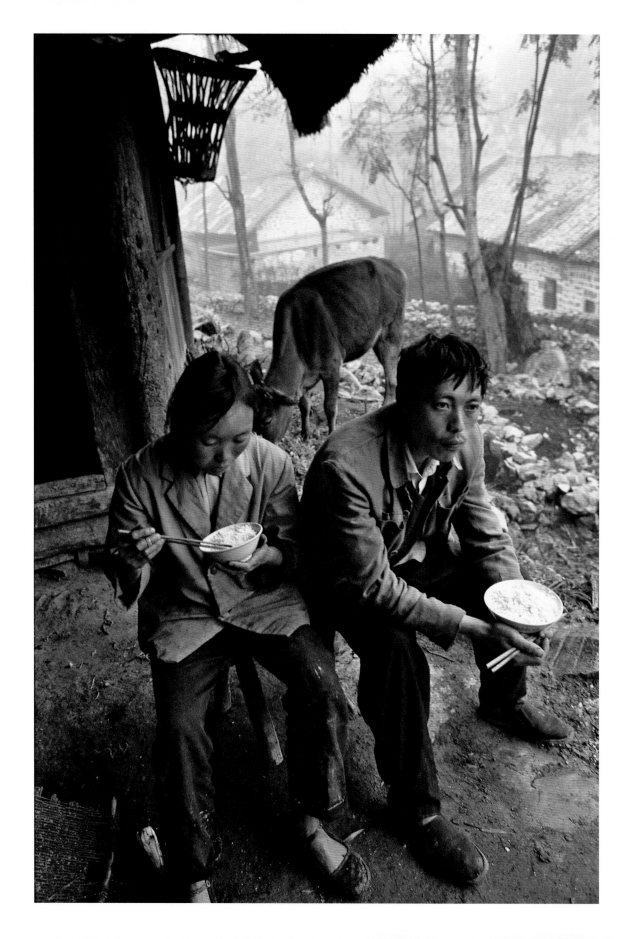

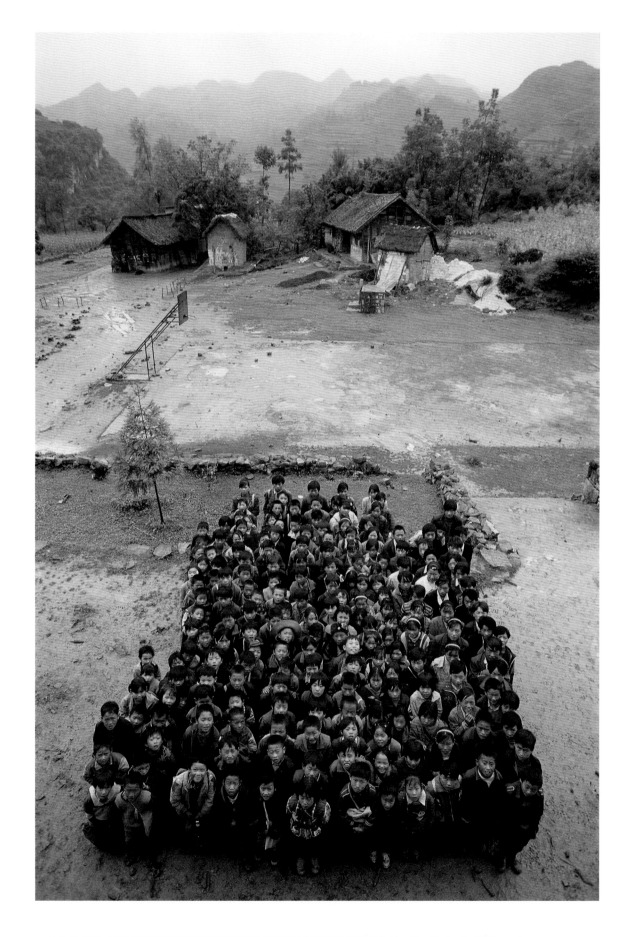

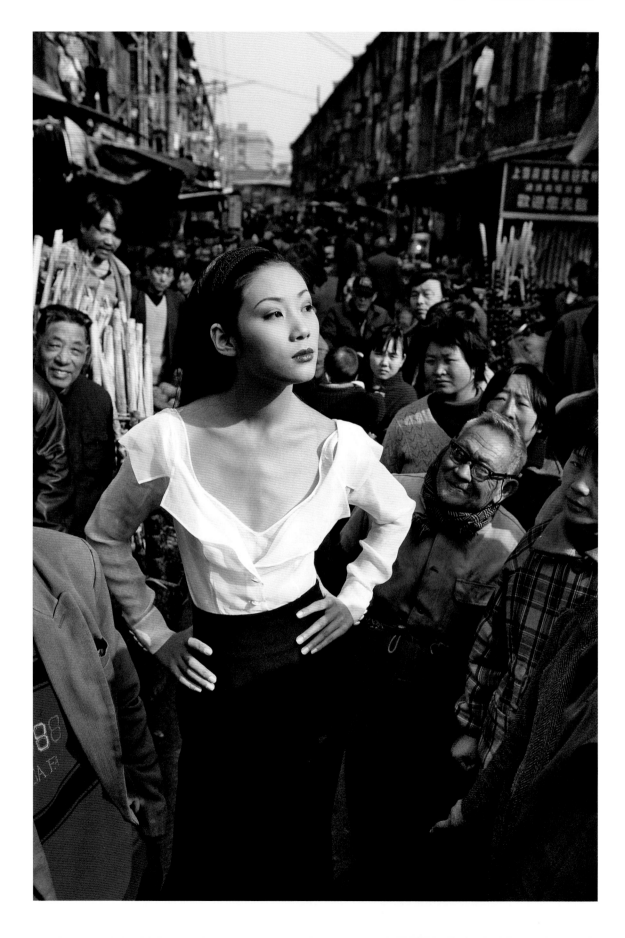

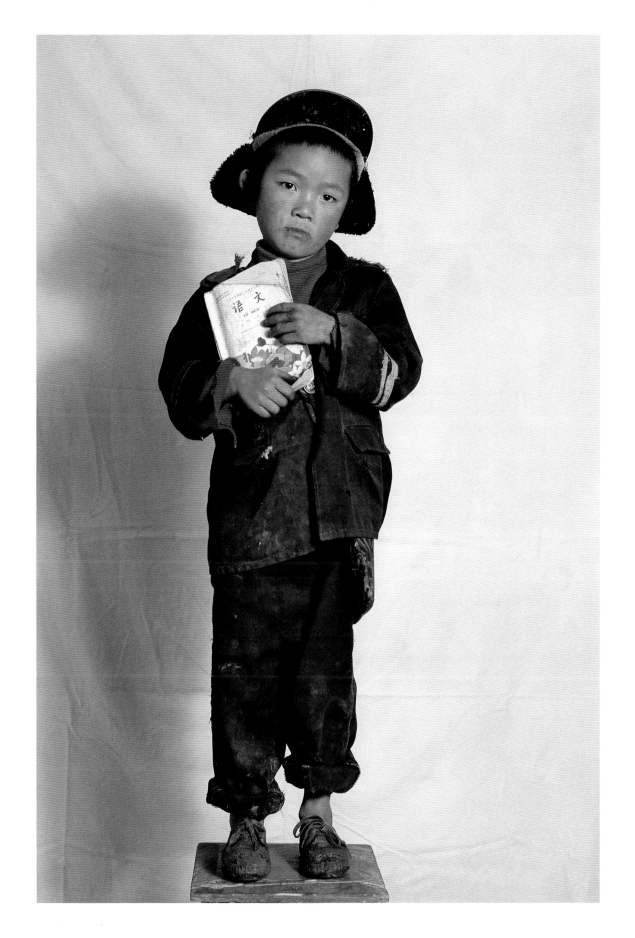

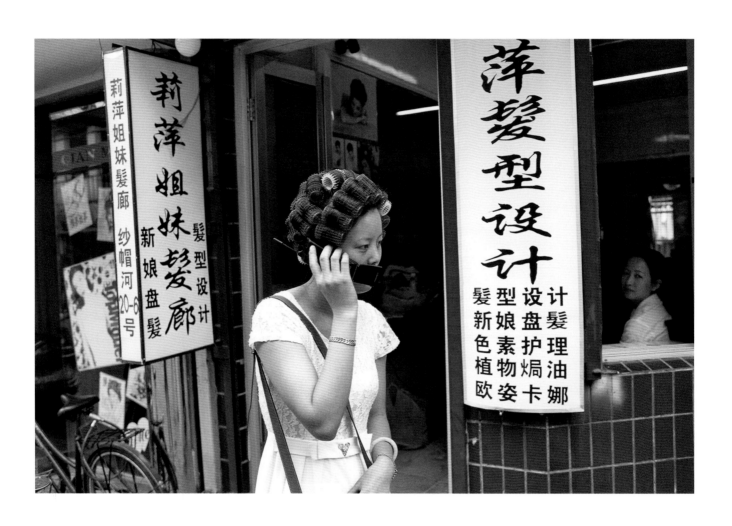

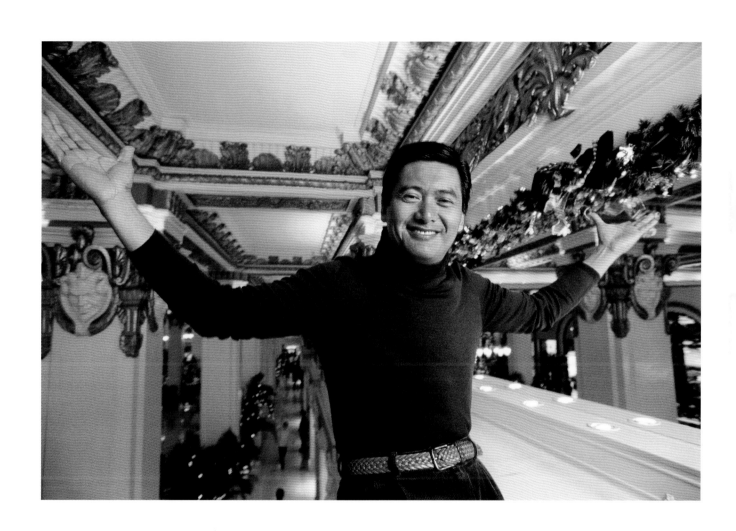

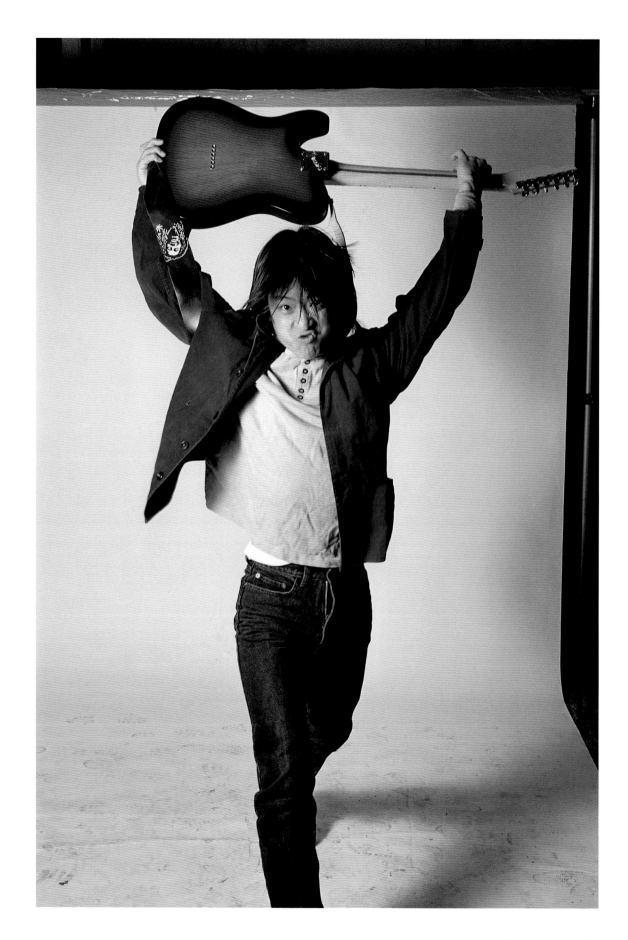

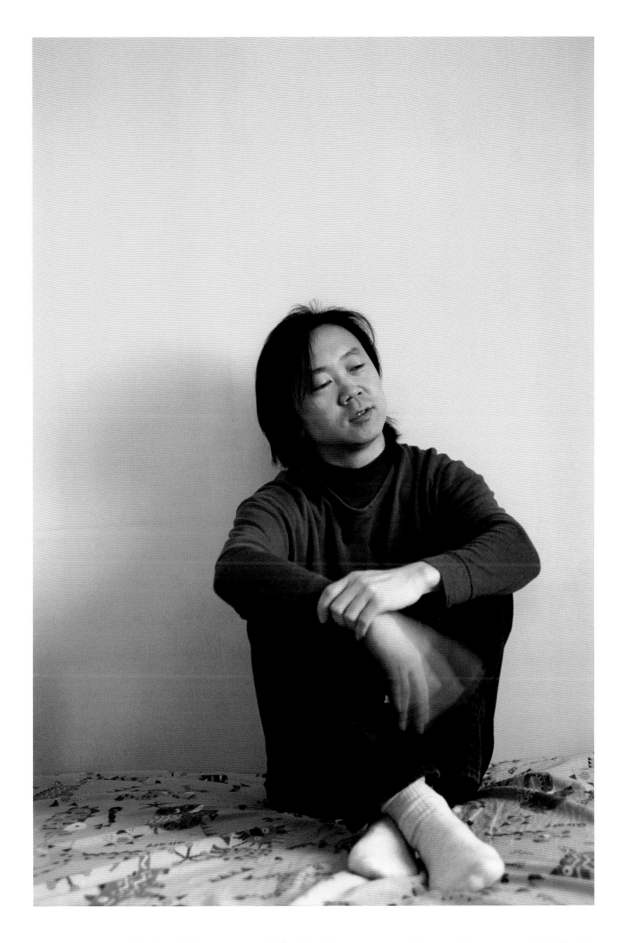

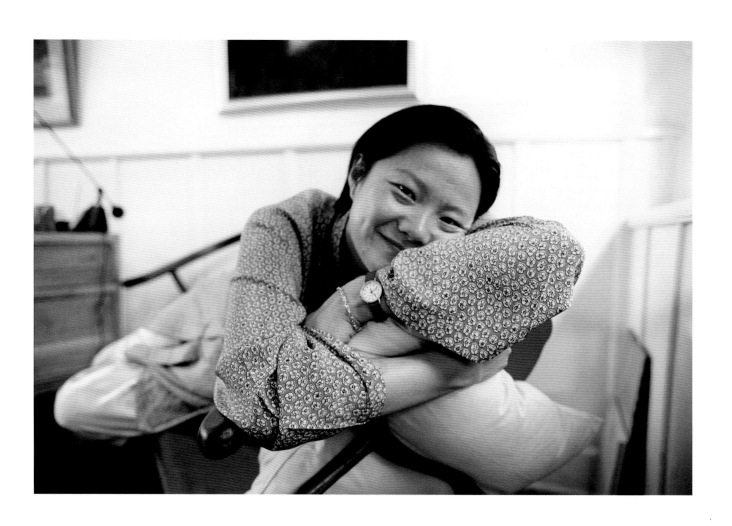

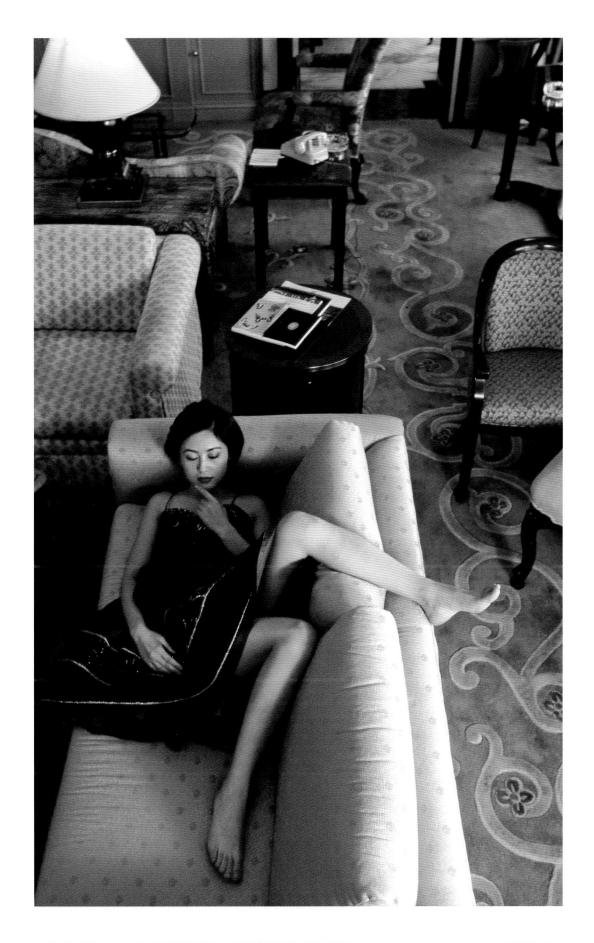

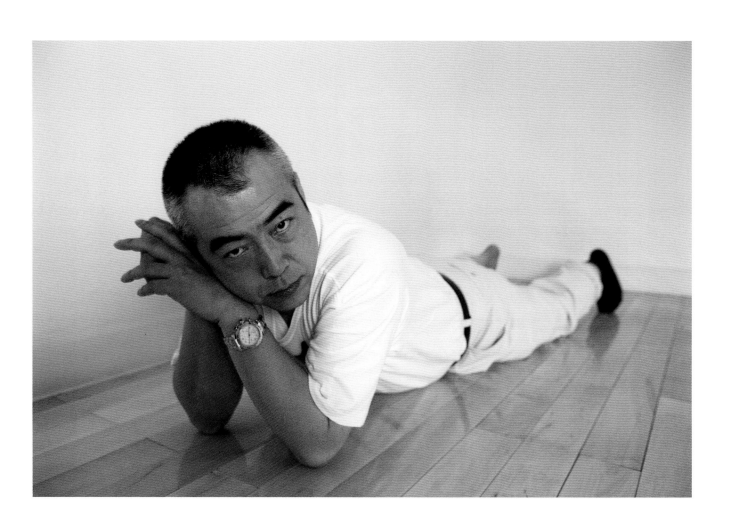

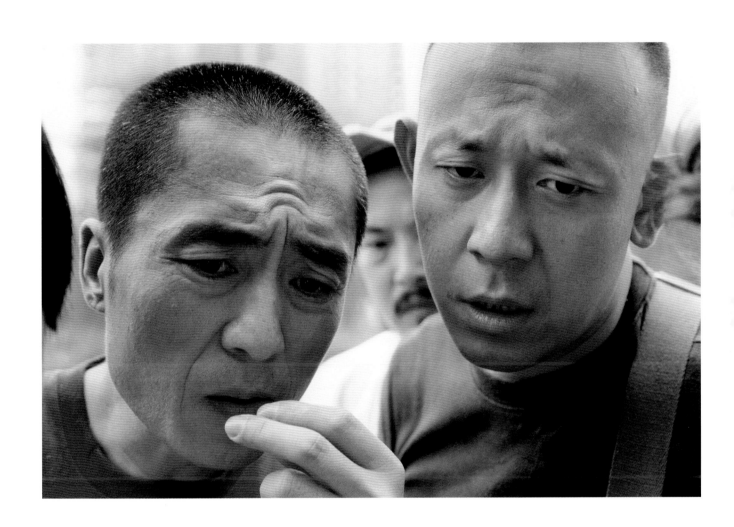

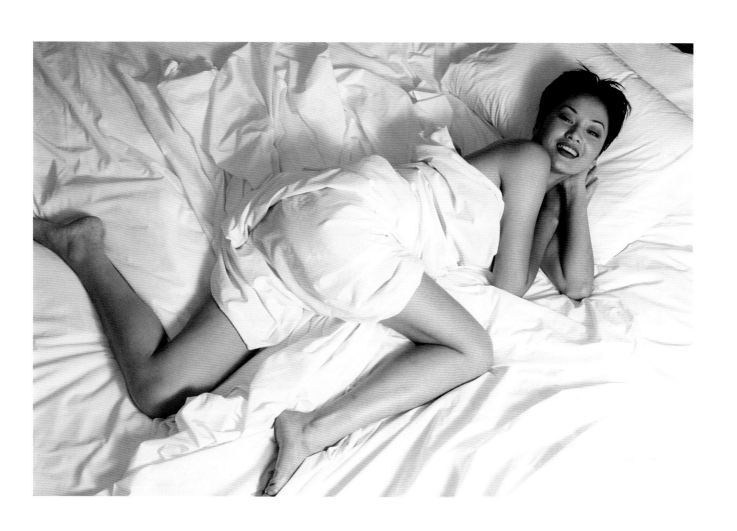

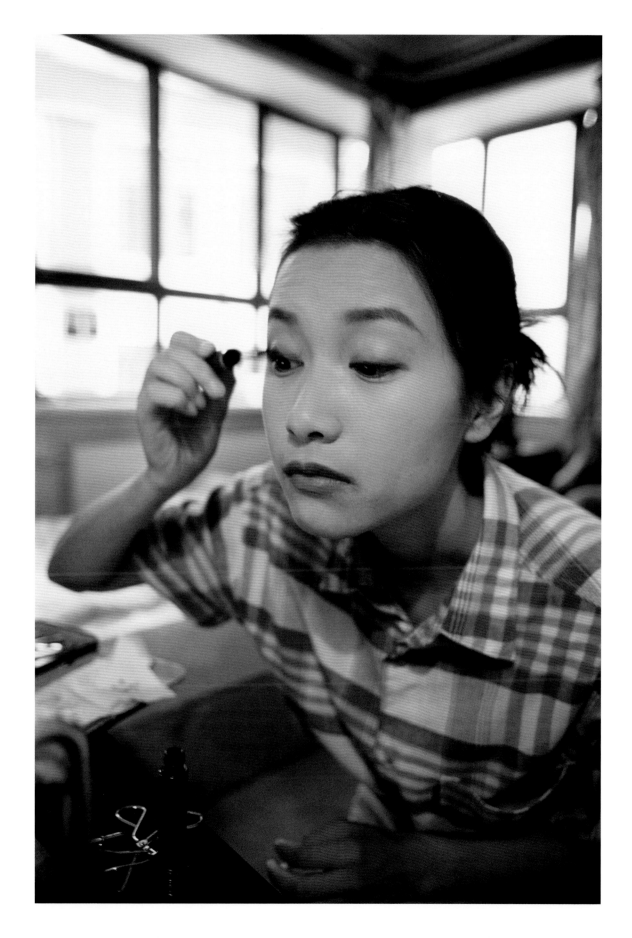

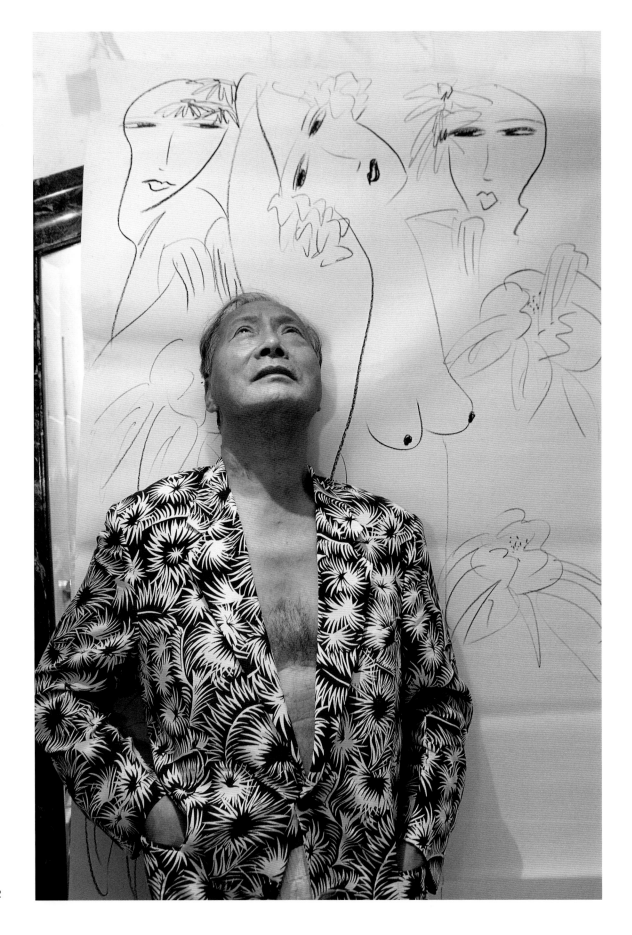

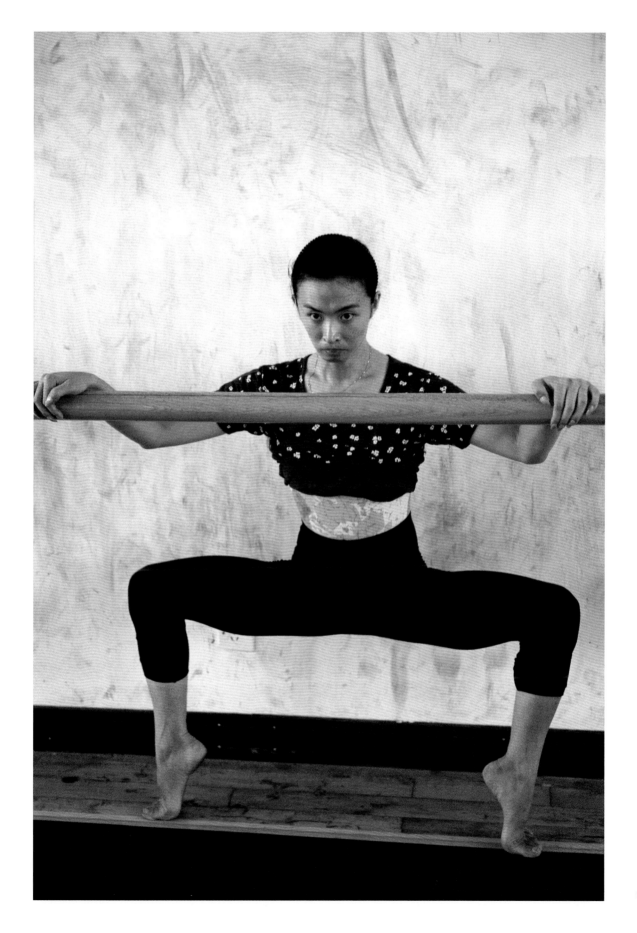

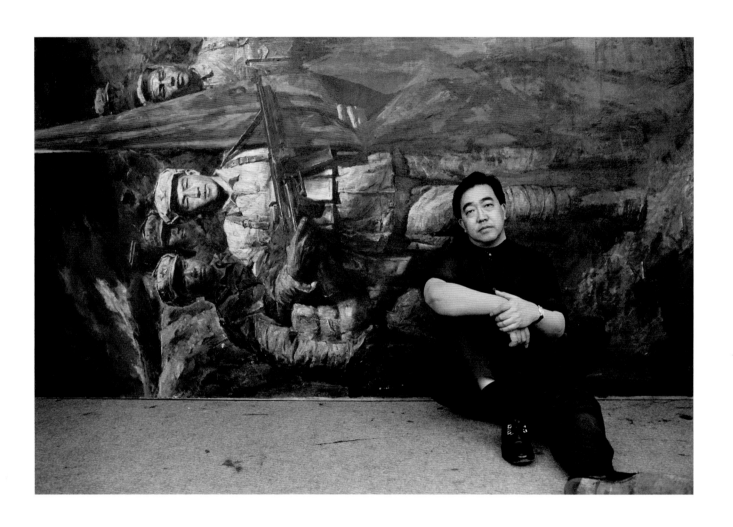

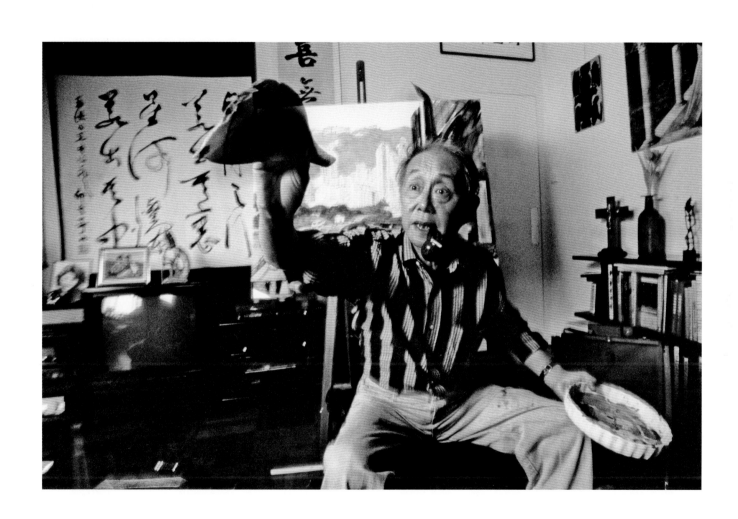

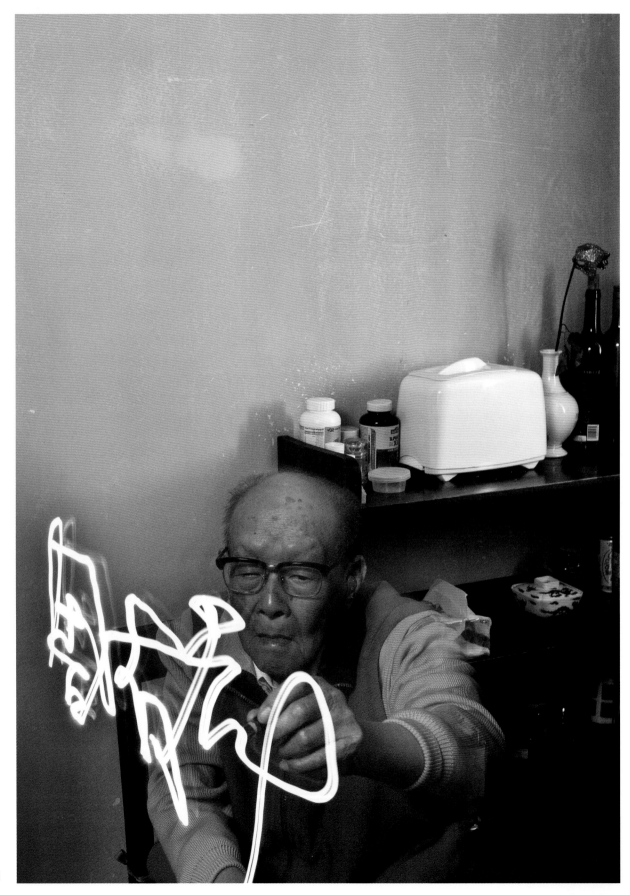

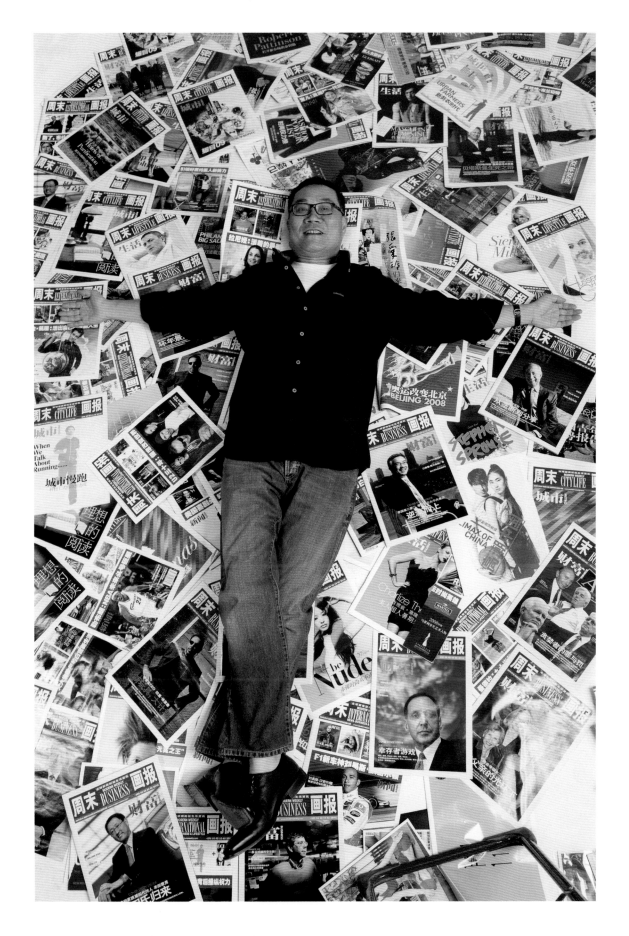

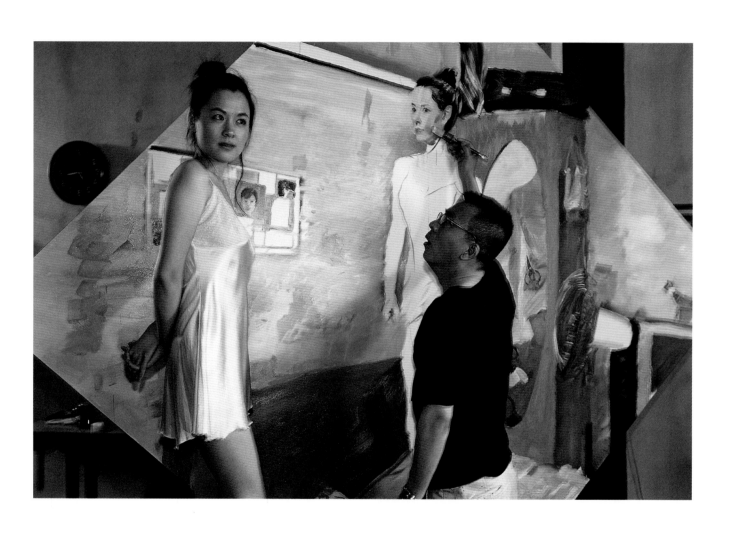

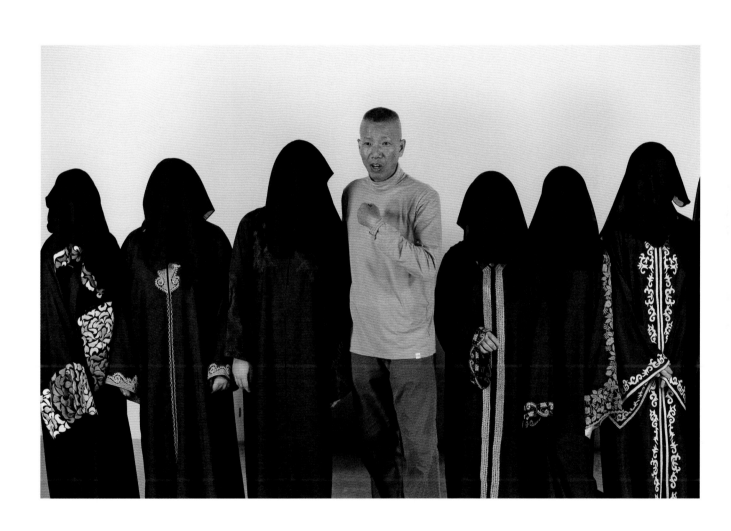

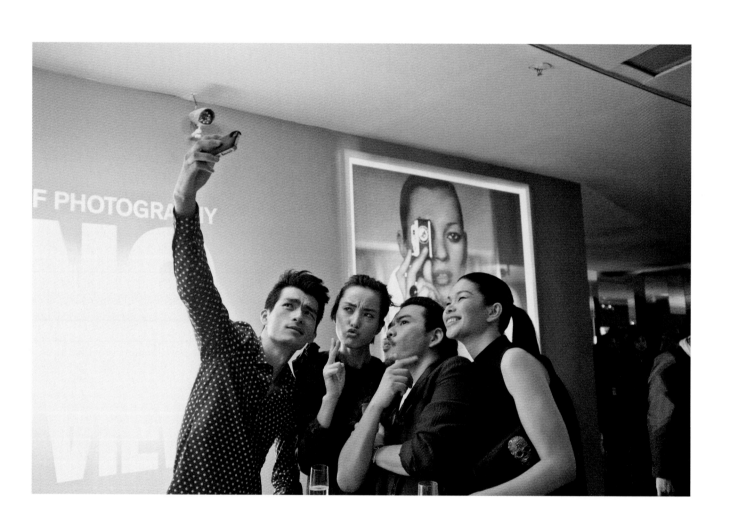

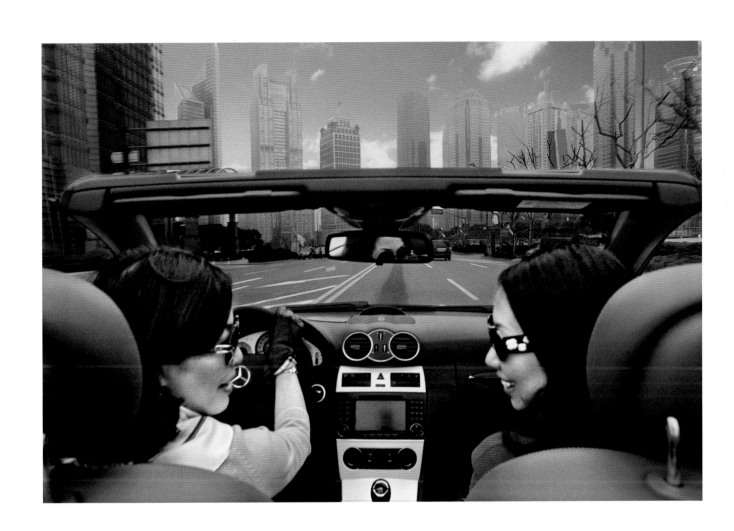

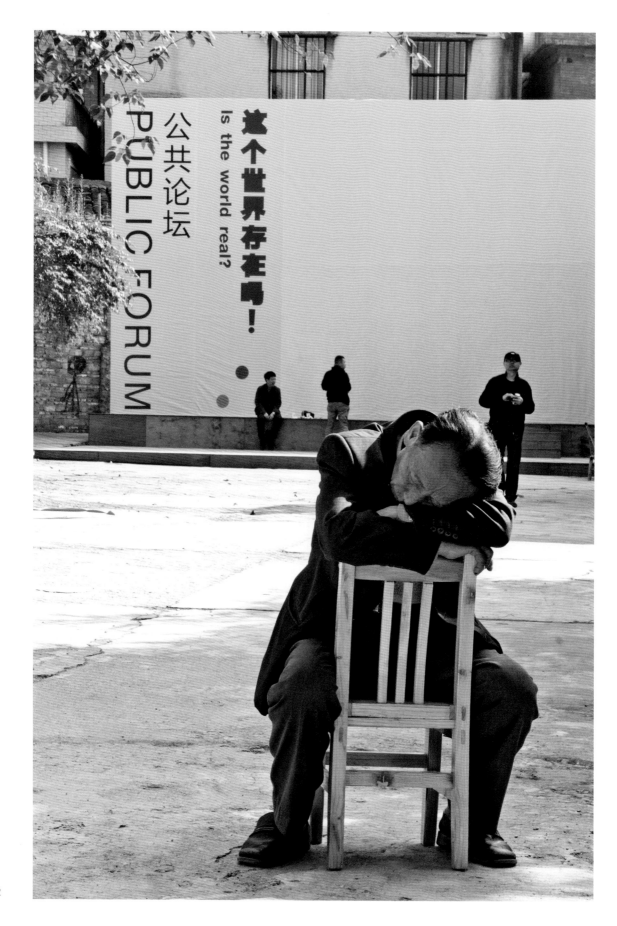

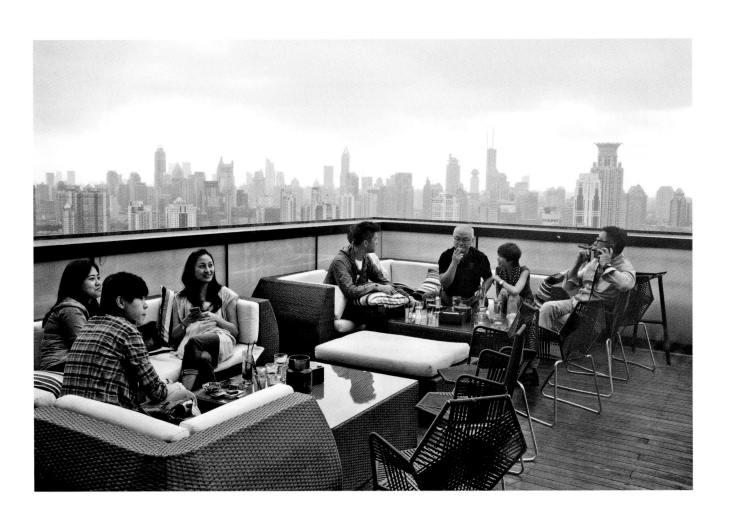

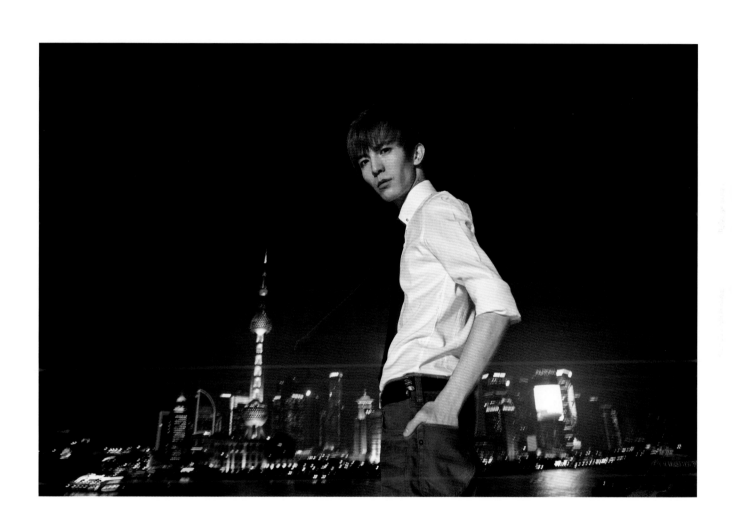

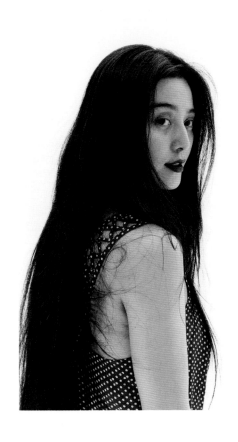

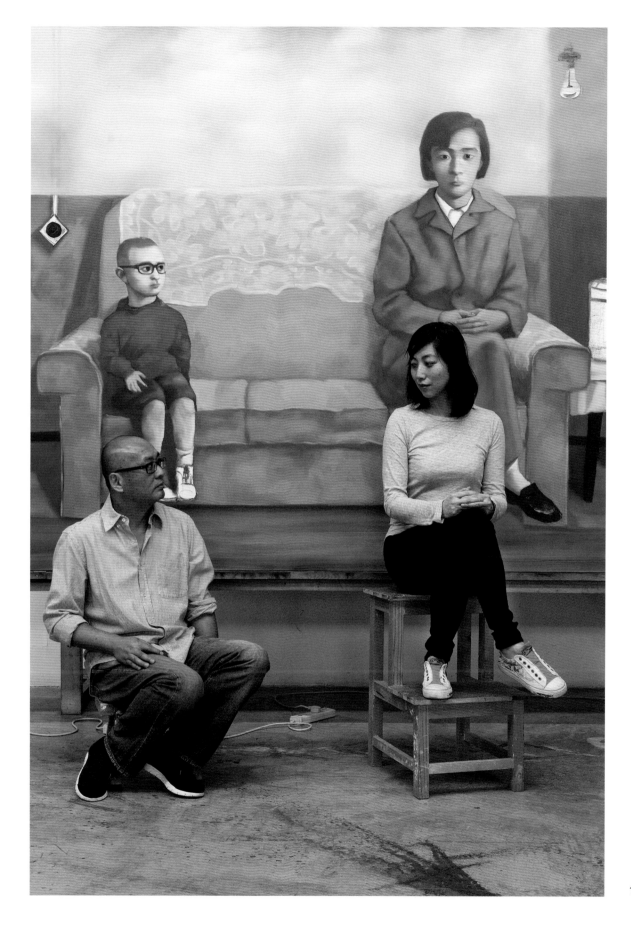

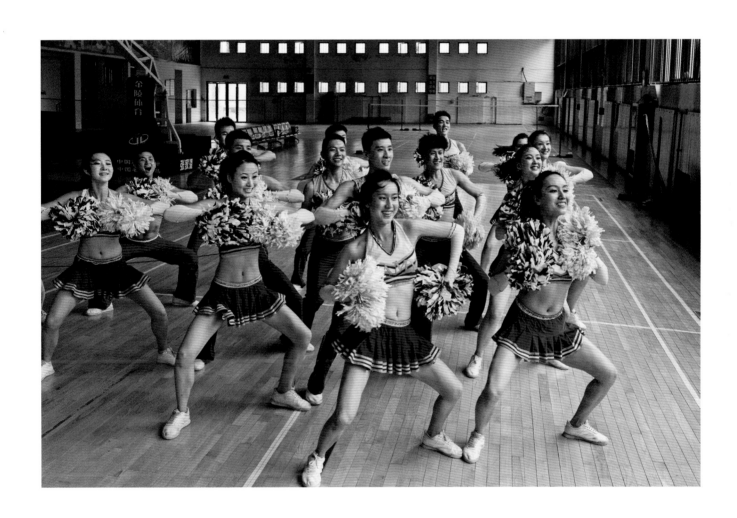

圖片說明

p1　1976 年，廣州沙面，紀念毛主席去世。

p2　1977 年，上海，小學生正在班級理髮店裏為彼此理髮。

p3　1976 年，上海，一群小學生在表演"打倒四人幫"。

p4　1977 年，上海外灘，街頭的一幅巨大的宣傳畫。毛主席指定國務院副總理華國鋒作為他的接班人，親自給華國鋒寫下六個字："你辦事，我放心。"

p5　1977 年，上海音樂學院，學生們在排練肖邦的音樂。

p6　1977 年，上海，一家鋼鐵廠的工人在參加學習班。

p7　1977 年，上海汽車製造廠正在裝配"上海"牌轎車，一名女工從旁協助。這種汽車售價 2 萬元人民幣。1977 年，"上海"牌轎車是當時中國唯一大批量生產的汽車，那時的汽車只有三種類型，兩種是上海車型，另一種則是模仿蘇聯。"紅旗"牌轎車則在北京廣受青睞。

p8　1978 年，北京，一位在抗美援朝戰場上下來的退伍老兵要求平反。他胸前掛滿的獎章證明他為國家作的奉獻並沒有得到應有的待遇，也同時顯示了他對"文革"的憤慨。

p9　1978 年，上海雜技團，熊貓衛衛和它的馴獸員羅新奇（音）。衛衛的節目是在舞台上表演用刀叉吃糖。衛衛表演得越多，吃到的糖也就越多。

p10　1978 年，上海，公園內，一位老者注視着一對年輕人。雖然當時中國已接受現代西方的影響，但許多年輕人坦言他們的父母仍然為子女安排婚姻。

p11　1978 年，上海，中國人的私人空間很少，戀人們被迫將公園作為自己的浪漫場所。

p12　上海南京路上的廣告牌和過路的農民。

p13　1979 年，北京，宣武門天主教堂中正在向神父懺悔的人。

p14　1979 年，聲名卓著的波士頓交響樂團指揮家小澤徵爾在與中央樂團合唱團排練《歡樂頌》，這是貝多芬第九交響曲1959 年後首次在北京演出。

p15　1979 年，北京，故宮護城河邊，三名民兵正在練習瞄準射擊，不遠處的兩名女士則忙着做她們的女紅。

p16　1979 年，北京，中國美術館，女館員在展覽時間休息。

p17　1979 年，北海公園容納 50 人的小劇場，相聲演員表演的諷刺作品來源於日常生活，為遊人提供娛樂。去劇場曾是一個政治任務。而當時上演的節目已經不再是那些教條的政治主題的天下，儘管那些程式化的表演仍然被公眾所規避。

p18　1979 年，上海，豫園茶室，退休的老人們邊品茶邊閒聊。這裏鼓勵待業青年賣瓜子、花生和香煙。

p19　1979 年，藝術家馬德生在闡述藝術觀點。

p20　1979 年，時年 54 歲的京劇演員趙燕俠在後台的化妝室對鏡揣摩。她在集體內部大膽地發起經濟改革，聲稱她的班子已經打破了兩個基本原則："鐵飯碗"和"大鍋飯"。

p21　1996 年，京劇演員董玉苓與她二十五歲學生張弘濤在他們北京的家。

p22　1980 年，劉少奇的女兒劉平平在家中。

p23　1980 年，華麗的人民大會堂內部，中國人民解放軍各軍區司令員們正在低聲聊天。

p24　1980 年，第六裝甲部隊的戰士。

p25　1980 年，北京，燕山石油化工冶煉廠裏的工人。

p26　北京燕山化工廠的工作人員在去上班的路上。

p27　1980 年，北京，四季青公社的農民正在把大白菜 —— 中國北方冬天唯一能保存的蔬菜 —— 扔向一輛緩緩移動的卡車。稍後，這些白菜將被大量儲存在庭院或屋頂。當時，公社制度正在被有條不紊地取消，取而代之的是更加有效而多產的聯產承包責任制。

p28　1980 年，成都的工藝美術店中，畫工在午睡。

p29　1980 年，上海，兩位正在滑冰的青年。

p30　1980 年，73 歲的艾青在家寫作，他被稱為中國的"詩壇王子"。

p31　1980 年，中國一流劇作家曹禺和他的妻子 —— 著名京劇演員李玉茹，在上海家中。

p32　在 80 年代，由於鄧小平的"改革開放"政策，現代時裝開始影響到中國的年輕人。雲南。

p33　1980 年，上海照相館，身着半身婚紗的新婚夫婦。為了省錢，新娘只租了西式婚紗的上半身。

p34 1980 年 9 月 19 日，新中國成立以來上海首次舉辦時裝秀。開場前，美國著名時裝設計師羅伊·豪斯頓·弗羅威克在更衣室與模特交談。他們的上方，高懸着毛澤東和華國鋒的畫像。豪斯頓的設計深受肯尼迪夫人和比安卡·賈格爾的喜愛，他應中國紡織工業協會邀請，到上海分享他在使用和銷售絲綢上的專長，中國製造商對此極為熱衷學習。

p35 1981 年，北京，天安門廣場華燈下學習準備高考的中國青年。高考於 1977 年恢復。

p36 1980 年，北京，工人文化宮裏的集體婚禮慶典上，年輕的女子唱着一首歌頌社會主義的歌曲。

p37 1980 年，演員張瑜，20 世紀 70 年代末期踏上演藝事業，80 年代一舉成名。

p38 1980 年，北京，陳宣遠，這位來自加州帕拉奧圖的美籍華人與中國國際旅行社北京分社合作，建造了中國第一家豪華酒店 —— 建國飯店。

p39 1980 年，北京，中國第一位百萬富翁李曉華躺在他的新奔馳轎車上。李曉華曾是一名紅衞兵，“文革”期間上山下鄉，改革開放期間經商致富。

p40 1980 年，在為慶祝諾羅敦·西哈努克親王（Prince Norodom Sihanouk）60 歲生日而舉辦的聚會上，前外長黃華和美國駐華記者跳舞。

p41 1980 年，北京，軍事博物館的一幅巨大列寧肖像。

p42 1980 年，北京，西哈努克親王居住的別墅是中國政府為他提供的。西哈努克和他美麗的妻子 —— 莫妮克公主，大部分的時間來往於北京和朝鮮平壤。他的狗是來自金日成的禮物。

p43 1981 年，大連理工學院，年輕的溜冰者。

p44 1981 年，四位青年正在觀看具有里程碑意義的“四人幫”審判。電視機畫面上是江青，1976 年 10 月被捕入獄。審判從 1980 年 1 月持續到 1981 年，“四人幫”被指控犯有反革命罪，被判處死刑，後來改判為終身監禁。

p45 1981 年，北京，中央美術學院，油畫專業的學生對着人體模特作畫，這類模特通常是一些待業青年。

p46 1981 年，北京公交車上的乘客。

p47 1982 年，北京，長安街上的摩托車情侶。

p48 1981 年，北京，首都的第一個廣告牌“金魚牌彩色鉛筆”，打破了故宮附近原本寧靜的風景。當時國有企業也開始依靠廣告來推銷各種產品，從化妝品到拖拉

機都有。

p49　1981 年，北京，"嚐起來馬馬虎虎"，故宮裏一個年輕人這樣評論可口可樂的味道。

p50　1981 年，北京，婦女們在新髮廊裏燙頭髮。

p51　1981 年，北京，某產品展銷會。

p52　1981 年，北京，法國設計師皮爾‧卡丹在天壇公園的精品卡丹開幕式期間，為了讓一個中國工人看上去更英俊，幫助他調整衣領。

p53　1981 年，北海公園裏遊樂的時髦青年。

p54　1980 年，一對愛侶，在火車上翻看他們的婚禮照片。

p55　1981 年，北京，動物園遊人如織的馬路邊，背過身去談戀愛的男女青年。

p56　1981 年，北京，一場美國展覽會，人們正在使用 AT&T 卡通人物電話。

p57　1981 年，北京，拳王穆罕默德‧阿里（Muhammad Ali）挑戰故宮門前的金獅子，他的妻子薇若妮卡（Veronica）微笑着從旁而立。阿里在一段封閉期內教導過中國拳手。

p58　1981 年，北京電影製片廠的四名女演員，她們年齡都在三十多歲，"文革"奪去了她們職業生涯的最好時光。"文革"結束以後，她們每年只能在製片廠的十二部左右的影片中擔任次要角色。

p59　1981 年，美國搖滾音樂家威利‧魯弗（Willie Ruff，左）與德懷特‧米切爾（Dwight Mitchell，右）在中央音樂學院宿舍舉辦了一場即興演唱會。魯弗是耶魯大學的音樂教授，米切爾則是來自紐約的專業鋼琴家。

p60　1982 年，北京，當時中美兩國關係由於美國向台灣銷售軍火而變得緊張。通過1971 年對中國的秘密訪問而打開了中美恢復邦交之路的基辛格，於《上海公報》簽署 10 周年的前夕抵達中國。

p61　1982 年，美國前總統尼克松在杭州開往上海的專列火車上，搭着一條毛巾、拎着青島啤酒送給隨行的記者。他的來訪是為了慶祝《上海公報》簽署 10 周年。畫面最左側是當時在外交部新聞司主管美國記者的李肇星。

p62　1982 年，北京，鄧小平在迎接美國企業家阿默德‧哈默的歡迎會上。鄧小平希望借此機會，吸引外國投資，促進中外合資項目。

p63　1980 年，傅弄玉（音）醫生和他的客戶，

一位剛做過開雙眼皮手術的女士。傅弄玉是當時北京唯一一名進行"眼部整容"的私人整容醫生。一次只開一雙眼睛，所以整容者仍可以騎自行車回家。美容業在北京越來越火爆了。

p64　1982 年，一場典禮上的三名士兵。

p65　1982 年，北京，來自美國電視節目《芝麻街》（*Sesame Street*）的"大鳥"，選擇了北京工人文化宮作為其在中國初次登台的地方。

p66　1982 年，抽根煙，休息一下，天安門廣場。

p67　1982 年，北京，圓明園裏的年輕人靠在他鋥亮的進口摩托車上，做了個電影《地獄天使》（*Hell's Angel*）中的造型；一旁的老婦人坐在漢白玉石碑上，做着她的針線活。

p68　1982 年，美國出版人馬爾科姆·福布斯（Malcolm Forbes）駕駛一輛哈雷摩托車登上長城，放飛熱氣球。氣球落到一個解放軍軍營，上百名戰士包圍了福布斯，把陪同他的官員給嚇壞了。之後福布斯將氣球與三輛哈雷贈送給了中國。

p69　1982 年，北京，北海公園裏休息的年輕人。這一年出台的新憲法保障了所有人休息的權利。

p70　1982 年，一位年輕女士在北戴河沙灘上擺姿勢。北戴河一度成為專為政府官員、外交官、文人、電影明星和他們的孩子們保留的海濱度假勝地。

p71　1982 年，北戴河，幾個年輕人一起擺好姿勢等待拍照。

p72　1981 年，月壇公園，兩個人在分享他們親密的一刻。

p73　1982 年，藝術家王克平被他的最新雕塑作品環繞。

p74　1983 年，北京，黨的領導幹部在人民大會堂學習馬克思逝世一百周年的文件。

p75　1983 年，黑龍江的農民婦女在慶祝中國農曆新年。

p76　1983 年，北京故宮，76 歲的溥傑，末代皇帝溥儀的弟弟，在他以前的居所——故宮裏。

p77　1983 年，河北，民兵訓練踢正步。

p78　1996 年，貴州省六盤水的農民在吃飯。

p79　1996 年，貴州省六盤水的小學生合影。

p80　1996 年，上海模特姚書軼在鬧市中展示迪奧禮服。她很快吸引了路人好奇的圍觀。

p81　20 世紀 90 年代中期，六盤水的一個鄉村小學生的肖像。他的家鄉，被認為是中國最窮的地方之一。

p82　1996 年，溫州，打電話的燙髮女子。

p83　1996 年，演員周潤發在半島酒店。

p84　1996 年，搖滾歌手何勇，湧現於 80 年代末期，這個當眾砸吉他的壞男孩，也會創作出如《鐘鼓樓》類的細膩音樂。在改革開放的前十年裏，音樂始終是一股激勵着青年人的能量。

p85　1996 年，歌手崔健，被譽為中國搖滾樂開山之人，有“中國搖滾教父”之稱，曾於 2006 年與西方搖滾之父米克·賈格爾在上海同台演唱。成名曲為 1986 年的《一無所有》，這首歌深深地根植在一代人對 80 年代的記憶裏。

p86　洪晃，中國出生，在美國受教育，於 20 世紀 90 年代回國。回國後投身出版業，引領時代的尖端潮流。

p87　1997 年，演員陳紅，陳凱歌的第三任妻子。

p88　1997 年，北京，電影導演陳凱歌。

p89　1997 年，北京，著名導演張藝謀（左）和演員姜文（右）在片場。

p90　1996 年，北京，演員瞿穎。

p91　1997 年，演員徐靜蕾在一次演出前為自己化妝，那時，她的演藝事業剛剛開始。

p92　1997 年，美籍華人藝術家丁雄泉，以絢麗畫風著稱。他 1929 年出生於無錫，1952 年前往法國巴黎，1957 年定居美國，曾旅居多個國家，蜚聲中外。於 2010 年去世。

p93　1997 年，北京，舞蹈家金星在中央芭蕾舞團的練功房內熱身。金星是公認的中國當代舞蹈領軍人物。

p94　1997 年，陳逸飛（1945 年～2004 年），出生於上海，中國首位明星藝術家。20 世紀 80 年代，以精緻的現實主義繪畫成名，以此奠定了其在社會現實主義繪畫中的突出地位。

p95　2006 年，畫家黃永玉在北京的家中。他自學美術和文學，不但是“畫壇鬼才”，同時還是少有的“多面手”。黃永玉的水墨畫以幽默著稱，畫中包含對社會的機智點評。

p96　2010 年，106 歲的周有光，中國拼音之父。1955 年，周有光為漢語創建了拼音這一羅馬符號系統，這一系統極大提高了國民的文化素養。

p97　2010 年，邵忠，中國著名媒體人，現代

傳媒出版集團的創始人。

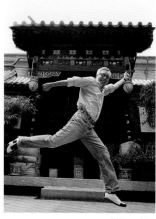

攝影　肖亮

劉香成簡介

1951 年生於香港，1975 年畢業於紐約市立大學亨特學院人文和政治科學系，現工作生活於北京。

工作經歷

1978 年：《時代》週刊記者，創立《時代》週刊駐北京辦事處。

1979~1993 年：美聯社首席記者。

1979~1983 年：駐留北京、洛杉磯、新德里、首爾、莫斯科。

1996~1997 年：創辦 The Chinese 雜誌，並擔任總編，該雜誌在馬來西亞、新加坡、泰國、中國大陸和中國台灣、香港地區廣泛發行。

展覽

個展

2010 年："毛澤東以後的中國：實事求是"，三影堂攝影藝術中心，北京市朝陽區草場地。

2010 年："毛澤東以後的中國"，Coalmine 畫廊，瑞士溫特圖爾。

2010 年："毛澤東以後的中國"，專題展覽，連州國際攝影節。

2013 年："劉香成攝影展"，聖莫里茨藝苑，瑞士聖莫里茨。

2013 年："中國夢三十年：劉香成攝影展"，上海美術館。

群展

1988 年："接觸：越南之後的攝影報道"，10 月，上海藝術博物館，上海；11 月，中國歷史博物館，北京。

1989 年："攝影 150 年：特性和新聞"，香港藝術中心，香港。

1999 年："中國的五十年"巡迴展覽，中國歷史博物館，北京 (紐約光圈基金主辦)；1999 年 10 月～ 2000 年 1 月，亞洲協會，美國紐約。

2000 年："中國的五十年"，美國巡迴展。

2004 年："文明對話"，北京故宮。

2008 年："中國：一個國家的肖像"，今日美術館，北京。

2009 年："中國"，Casa Asia，巴塞羅那 / 馬德里，西班牙。

2012 年："Les femmes d'influence dans la société chinoise: de l'audace aux succès (1911-2012)"，法國巴黎。

2012 年："劉香成看中國"，AO Vertical 藝術空間，香港。

出版物

《毛澤東以後的中國》，英國：企鵝出版社，1983 年。

《毛澤東以後的中國：劉香成攝影》，香港：Asia2000 出版社，1987 年。

《蘇聯解體：一個帝國的墜落》，紐約：美聯社出版社；香港：Asia2000 出版社，1992 年。

《中國，一個國家的肖像》，六種語言（英語、法語、德語、西班牙語、意大利語、葡萄牙語）同步發行，德國：塔森出版社，2008 年。

《中國：1976 － 1983》（精裝版、平裝版），後浪出版公司策劃出版，北京：世界圖書出版公司，2009 年。

《中國：1976 － 1983》（普及版），後浪出版公司策劃出版，北京：世界圖書出版公司，2011 年。

《上海：1842 － 2010，一座偉大城市的肖像》，與凱倫·史密斯（Karen Smith）合著，後浪出版公司策劃出版，澳大利亞：企鵝出版社；北京：世界圖書出版公司，2010 年。

《壹玖壹壹：從鴉片戰爭到軍閥混戰的百年影像史》，後浪出版公司策劃出版，北京：世界圖書出版公司；北京，外研社；香港：商務印書館（香港）有限公司；香港：香港大學出版社；台灣：五南圖書出版有限公司，2011 年。

所獲獎項

1988 年："最具特色攝影師"，美聯社，美國

1989 年：榮譽獎，世界新聞攝影比賽，美國

1989 年："年度最佳攝影師"，美聯社，美國

1989 年："全美最佳圖片獎"，密蘇里大學，美國

1991 年：因對蘇聯解體的傑出報道，獲得"美國海外俱樂部柯達獎"，紐約，美國

1992 年：因對蘇聯解體的傑出報道，獲得"普利策現場新聞攝影獎"，紐約，美國

2005 年：《巴黎攝影》雜誌，當代攝影界最有影響力的 99 位攝影師之一

本書由後浪出版諮詢（北京）有限責任公司授權出版

中國夢

作　　者：劉香成

責任編輯：徐昕宇

出　　版：商務印書館（香港）有限公司

香港筲箕灣耀興道 3 號東滙廣場 8 樓

http://www.commercialpress.com.hk

發　　行：香港聯合書刊物流有限公司

香港新界大埔汀麗路 36 號中華商務印刷大廈 3 字樓

印　　刷：北京雅昌彩色印刷有限公司

北京市順義區天竺空港工業區 A 區天緯四街 7 號

版　　次：2013 年 9 月第 1 版第 1 次印刷